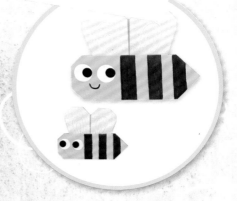

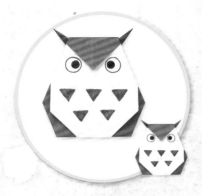

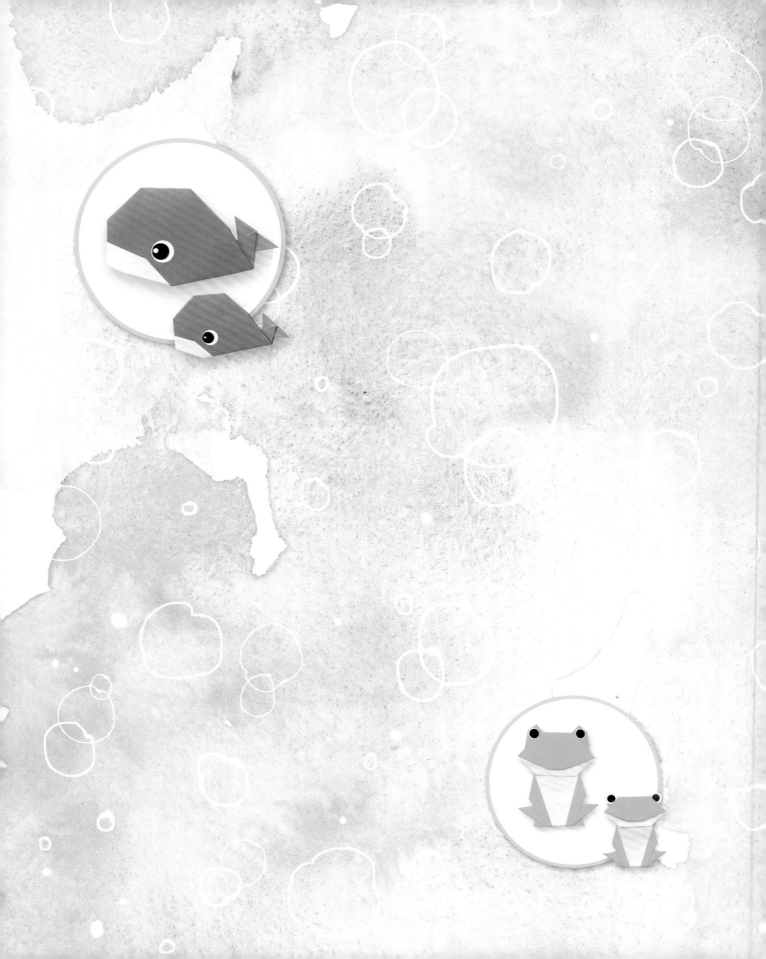

~簡單玩×輕鬆摺~

可愛動物造型摺紙

日本人氣
YouTuber摺紙作家
詳解示範
QR code教作影片

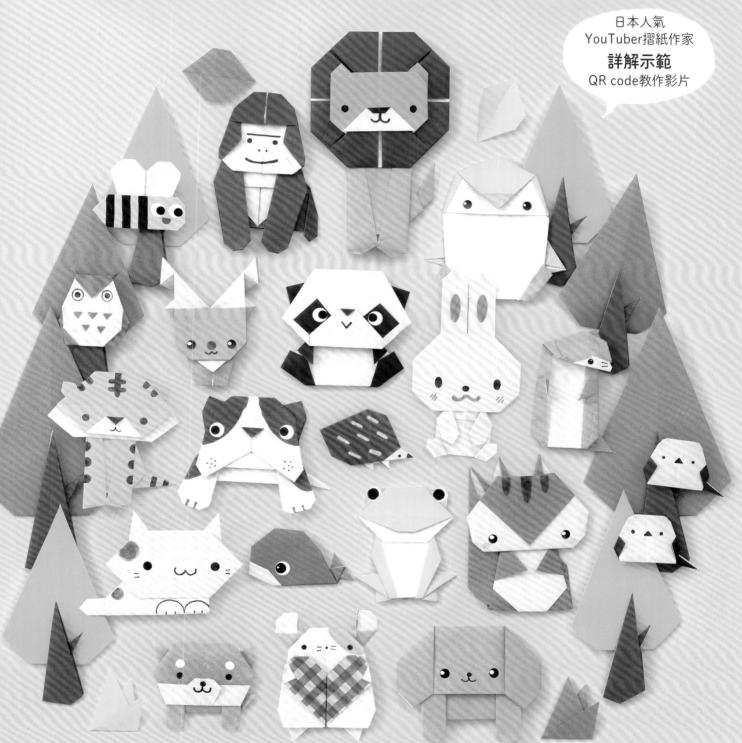

たつくりのおりがみ　*Tatsukuri no Origami*

◆ 目次 ◆

【關於摺紙】
本書使用基本15×15cm紙張。有的些部分，因為情況的不同，可能會使用更小尺寸的紙張，如有難以摺疊的情況，請更換成15cm以上的紙張進行摺疊。

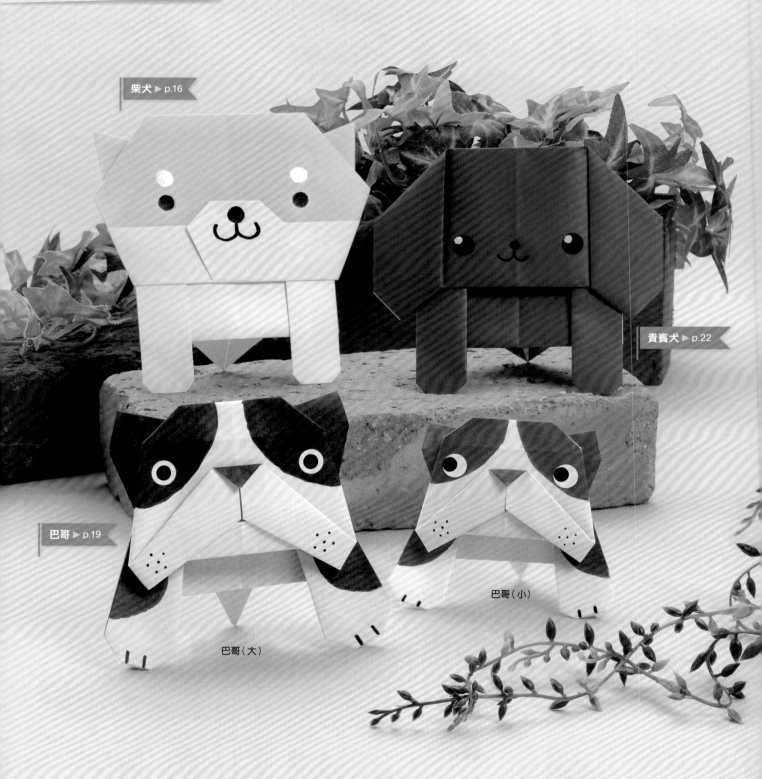

可愛的寵物

柴犬 ▶ p.16

貴賓犬 ▶ p.22

巴哥 ▶ p.19

巴哥（大）

巴哥（小）

放鬆的貓咪 ▶ p.24

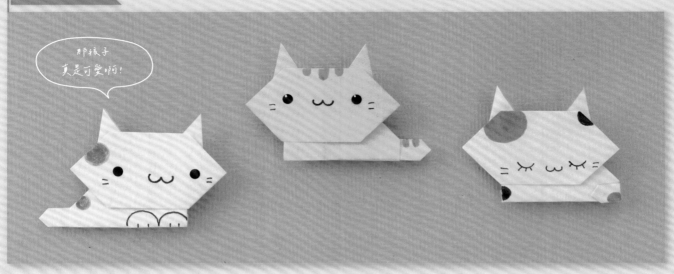

兔子 ▶ p.26

愛心倉鼠 ▶ p.29

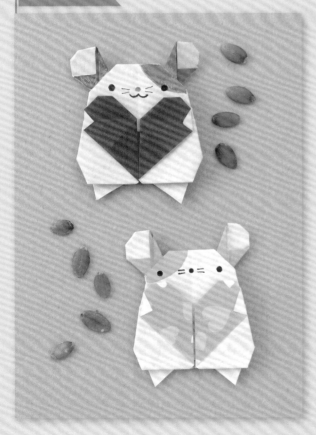

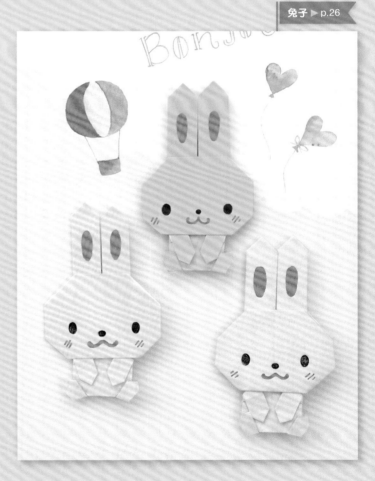

歡樂的動物園

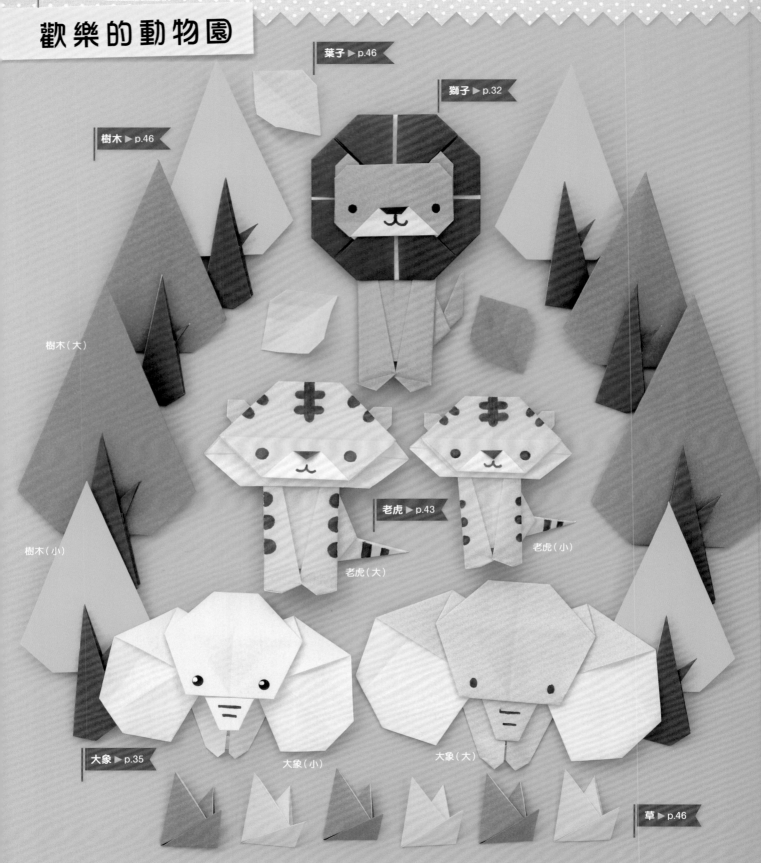

葉子 ▶ p.46

獅子 ▶ p.32

樹木 ▶ p.46

樹木（大）

樹木（小）

老虎 ▶ p.43

老虎（大）

老虎（小）

大象 ▶ p.35

大象（小）

大象（大）

草 ▶ p.46

猩猩 ▶ p.38

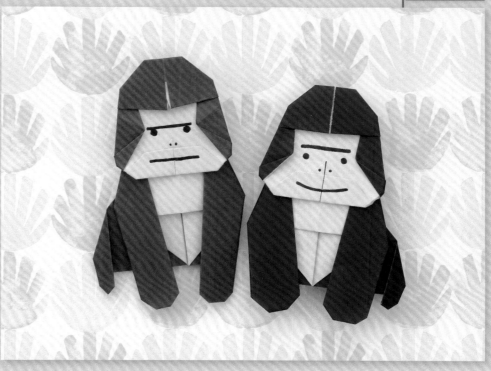

貓熊 ▶ p.40

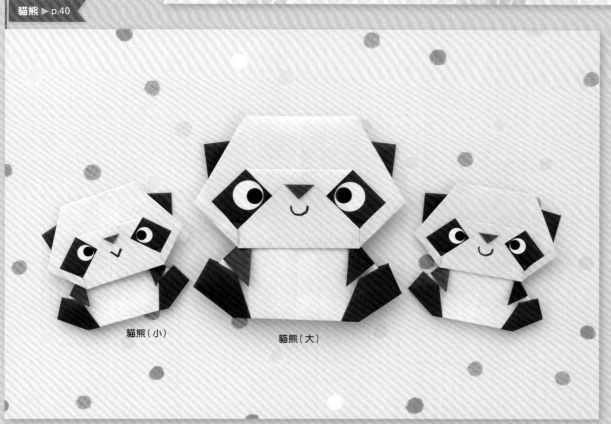

貓熊（小）　　　　　貓熊（大）

慢活森林家族

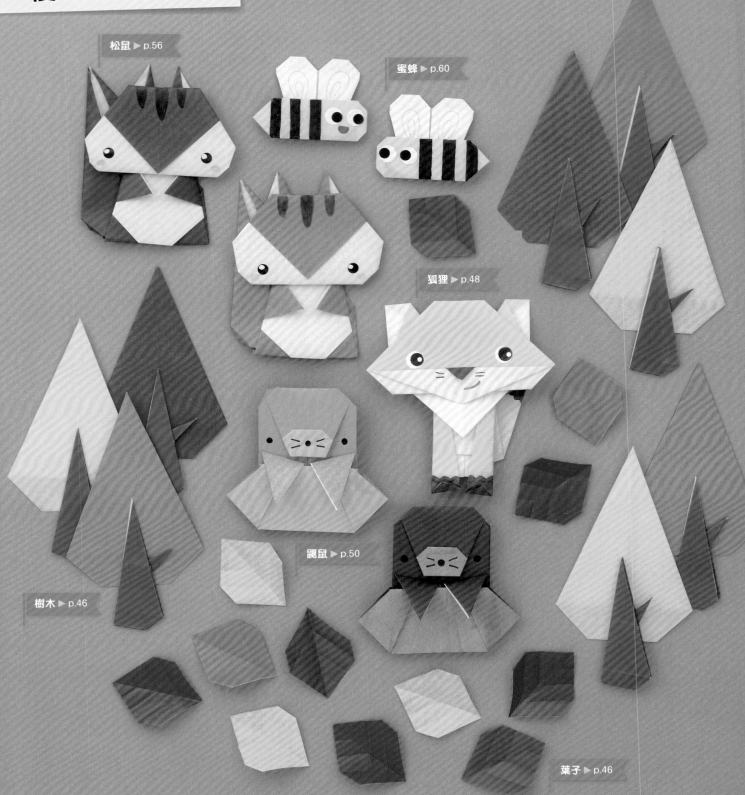

松鼠 ▶ p.56

蜜蜂 ▶ p.60

狐狸 ▶ p.48

鼴鼠 ▶ p.50

樹木 ▶ p.46

葉子 ▶ p.46

刺蝟 ▶ p.52

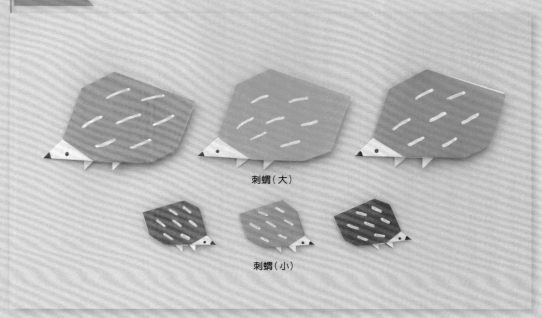

刺蝟（大）

刺蝟（小）

貓頭鷹 ▶ p.54

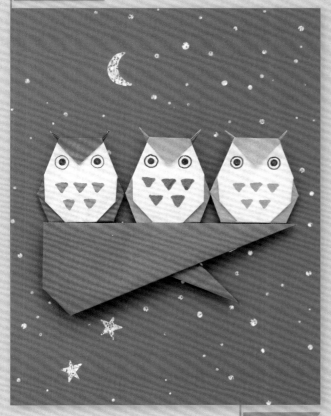

樹幹 ▶ p.46

銀喉長尾山雀 ▶ p.59

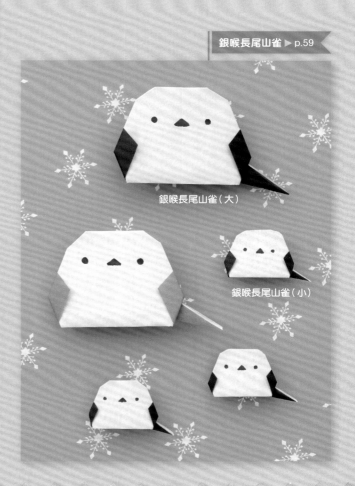

銀喉長尾山雀（大）

銀喉長尾山雀（小）

快樂海洋公園

跳躍海豚 ▶ p.62

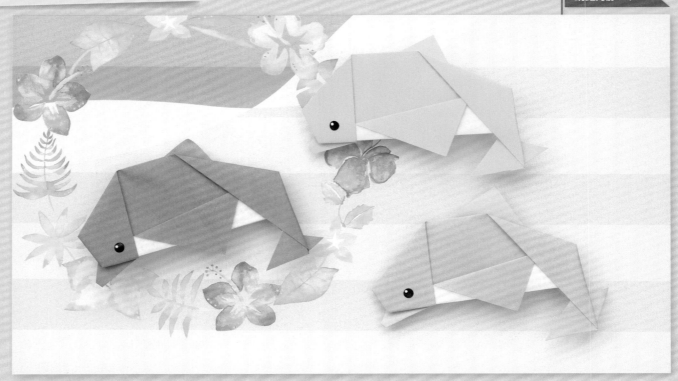

鯨魚 ▶ p.64

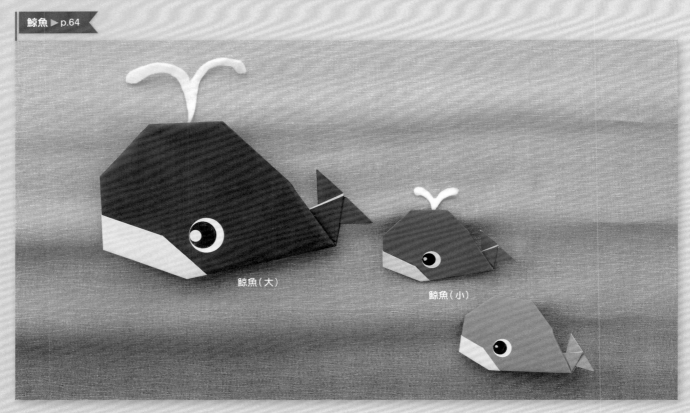

鯨魚（大）

鯨魚（小）

企鵝 ▶ p.66

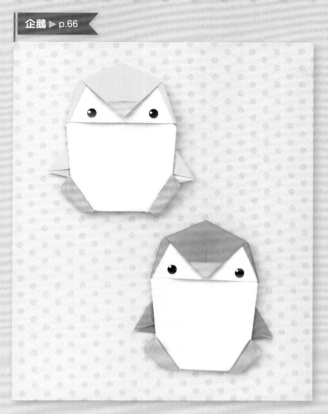

白熊 ▶ p.68

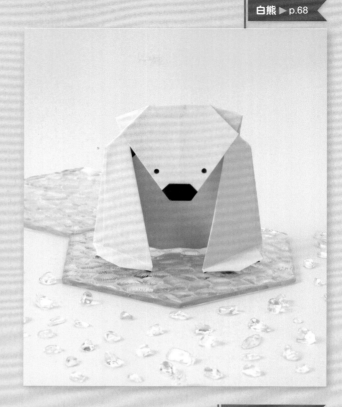

青蛙 ▶ p.72

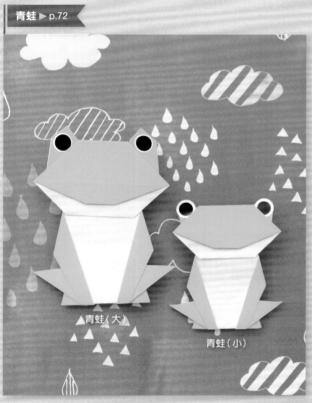

青蛙(大)

青蛙(小)

小爪水獺 ▶ p.70

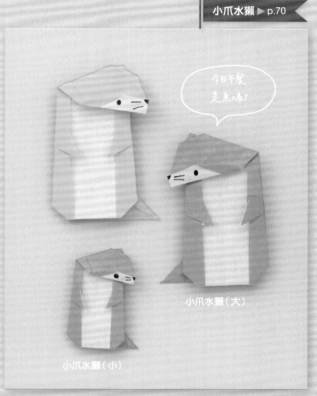

小爪水獺(大)

小爪水獺(小)

9

創意節慶派對

兔子人偶 ▶ p.75

女兒節

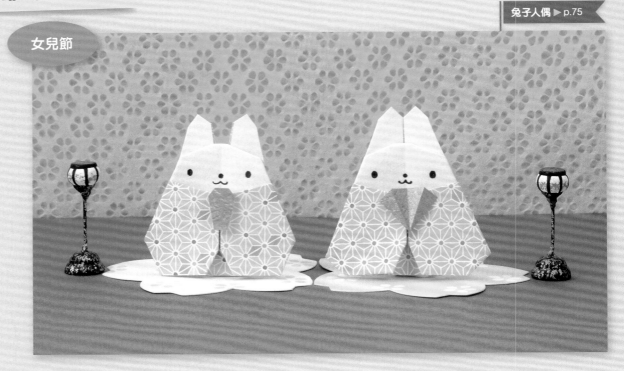

復活節兔子 ▶ p.78

復活節

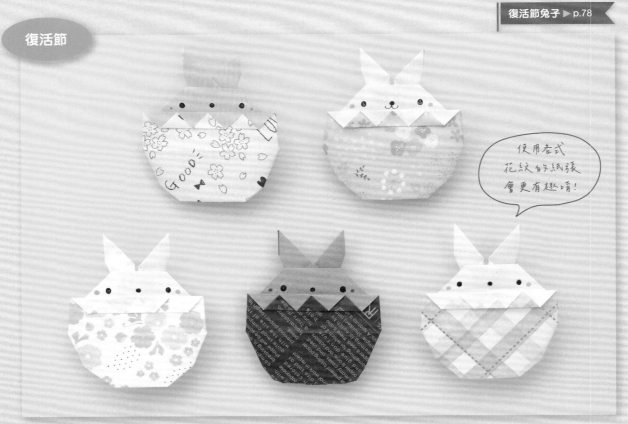

使用各式
花紋的紙張
會更有趣唷!

萬聖節服裝 ▶ p.80

萬聖節

中秋節兔子 ▶ p.89

賞月

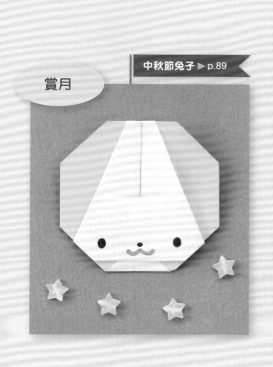

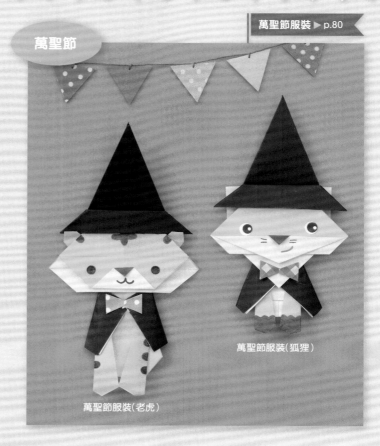

萬聖節服裝(狐狸)

萬聖節服裝(老虎)

聖誕襪貓咪 ▶ p.84　　煙囪貓咪 ▶ p.82　　馴鹿 ▶ p.86

聖誕節

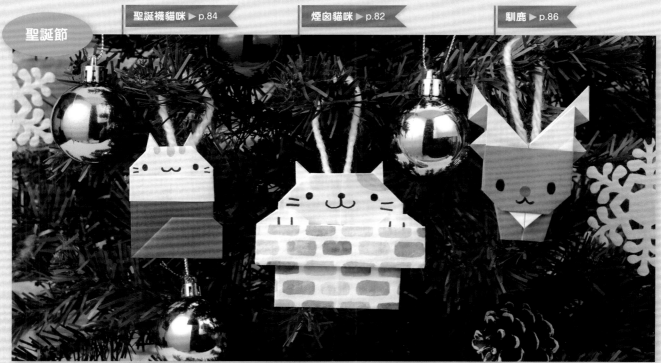

實用小物摺紙

兔子筷套 ▶ p.90

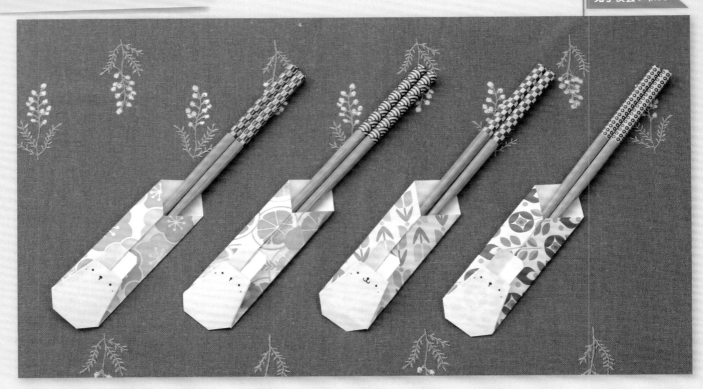

貓咪（熊熊）紅包袋 ▶ p.94

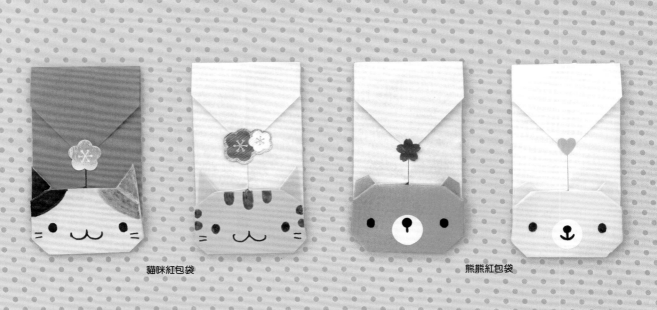

貓咪紅包袋　　　　　　　　　　　　熊熊紅包袋

貓咪書籤 ▶ p.92

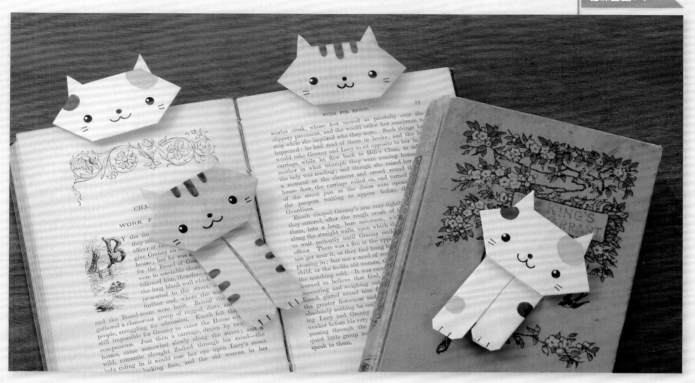

貓咪（熊熊）留言卡片 ▶ p.95

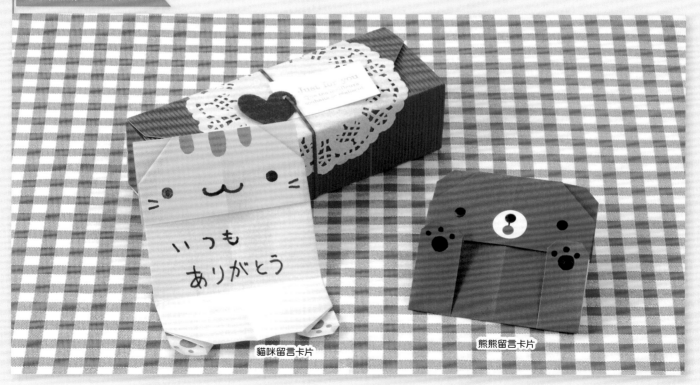

貓咪留言卡片

熊熊留言卡片

基本的摺法 & 記號

本書常用摺法&記號說明。

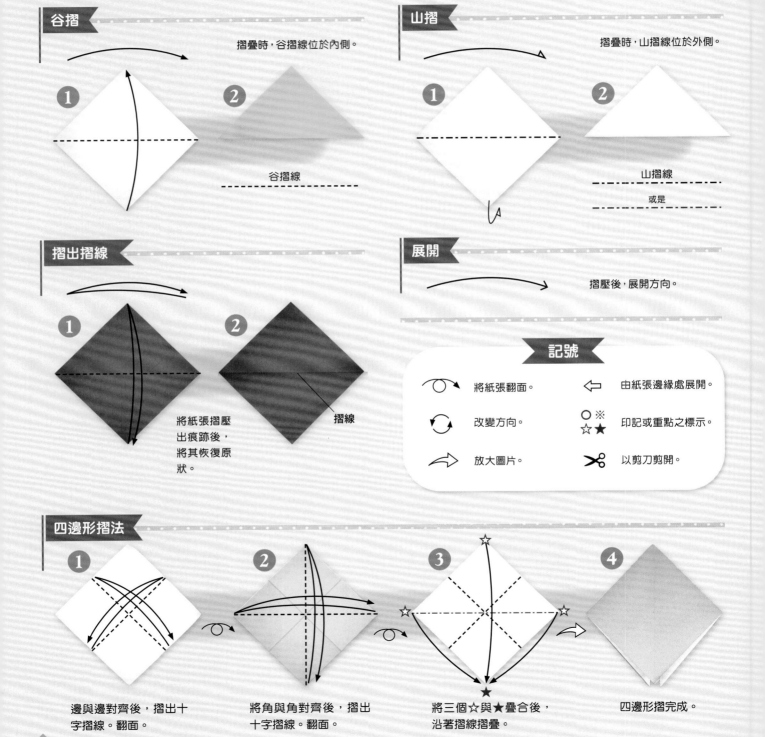

谷摺

摺疊時，谷摺線位於內側。

① ②

谷摺線

山摺

摺疊時，山摺線位於外側。

① ②

山摺線

或是

摺出摺線

① ②

將紙張摺壓出痕跡後，將其恢復原狀。

摺線

展開

摺壓後，展開方向。

記號

⤵ 將紙張翻面。　　⇐ 由紙張邊緣處展開。

🔄 改變方向。　　○ ※ ☆ ★ 印記或重點之標示。

➡ 放大圖片。　　✂ 以剪刀剪開。

四邊形摺法

① 邊與邊對齊後，摺出十字摺線。翻面。

② 將角與角對齊後，摺出十字摺線。翻面。

③ 將三個☆與★疊合後，沿著摺線摺疊。

④ 四邊形摺完成。

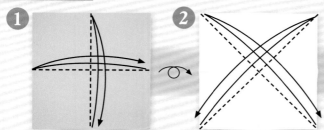

① 邊與邊對齊後,摺出十字摺線。翻面。

② 將角與角對齊後,摺出十字摺線。翻面。

③ 將三個☆與★疊合後,沿摺線摺疊。

④ 三角形摺完成。

■中分摺法

將邊角沿摺痕往內側摺入。

① ②

■段摺

① ②

透過山摺與谷摺,摺疊出一段一段的模樣。

■工具介紹

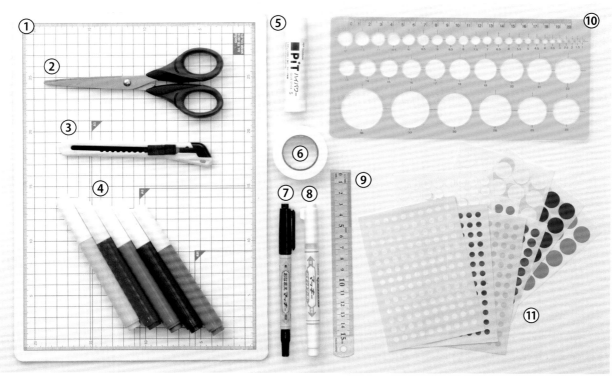

①切割墊　②剪刀　③美工刀　④彩色筆　⑤口紅膠　⑥紙膠帶

⑦黑色簽字筆　⑧白色簽字筆　⑨直尺　⑩圓圈尺

⑪各式圓形貼紙(※圓形貼紙的使用方法請參閱 P.42「表情與圖案的繪製小技巧」)

柴犬 ▶p.2

挑選不同顏色紙
摺出自選色之
雙色柴犬！

▶使用摺紙(1隻)：頭部…15×15cm‧1張／身體…15×15cm‧1張
▶使用工具：黑色簽字筆、白色簽字筆

站立版

平面版

頭部

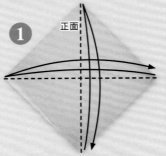

❶ 角與角對齊後，摺出十字摺線。

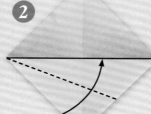

❷ 將側邊與中央線對齊後摺疊。

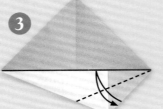

❸ 將側邊往中央線對齊摺出摺線。

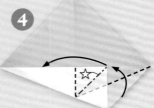

❹ 將☆的摺線朝外拉出＆摺疊，並往左摺。

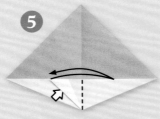

❺ 將角往右摺疊，摺出摺線。

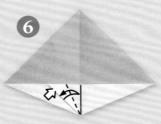

❻ 將邊緣對齊紅色摺線，摺出摺線。

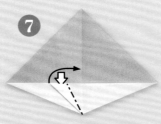

❼ 將中間展開，壓摺後攤平。

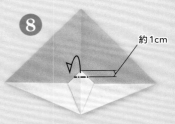

約1cm

❽ 依圖示將角往背面摺疊。

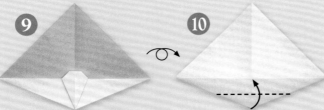

❾ 摺疊後的模樣。翻面。

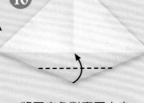

❿ 將下方角對齊正中央，往上摺疊。

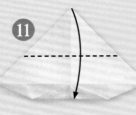

⓫ 將上方角與下側邊對齊後摺疊。

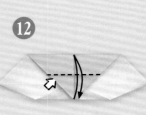

⓬ 將下方角與上邊緣對齊後，摺出摺線。

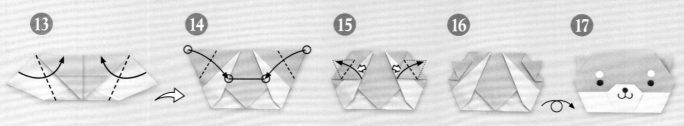

⑬ 左右側與上側邊對齊，往內側摺疊。

⑭ 左右角○與○對齊後，摺疊。

⑮ 左右角稍微超出邊緣，摺疊。

⑯ 摺疊後的模樣。翻面。

⑰ 描繪表情後，頭部即完成。

> **身體（站立版）**

⑱ 背面朝上，摺出中央摺線。

⑲ 左右側邊與中央線對齊後摺疊。

⑳ 左右側邊與中央線對齊後，摺出摺線。

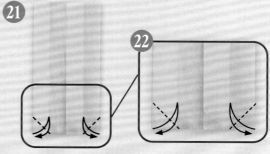

㉑ 左右角與摺線對齊後，摺出摺線。

㉒ 放大圖。

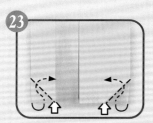

㉓ 左右角沿著摺線，作中分摺法。

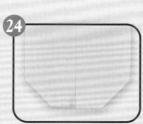

㉔ 摺疊後的模樣。

㉕ 摺出摺線。

㉖ 摺疊後的模樣。翻面。

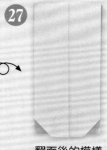

㉗ 翻面後的模樣。

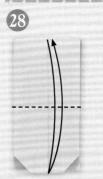

㉘ 上下側邊對齊後，摺出摺線。

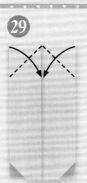

㉙ 左右邊角與中央線對齊後，摺疊。

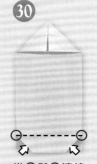

㉚ 沿○與○連接為摺線，往上摺疊。

㉛ 如圖，將4個角稍微往上摺疊。

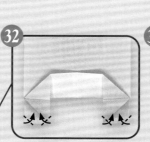

㉜ 放大圖

㉝ 摺疊後的模樣。

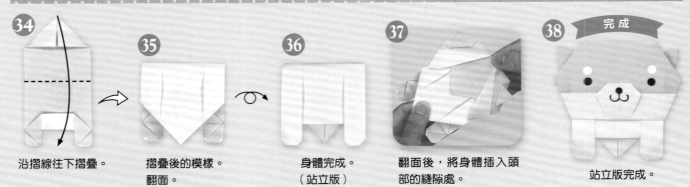

㉞ 沿摺線往下摺疊。

㉟ 摺疊後的模樣。
翻面。

㊱ 身體完成。
（站立版）

㊲ 翻面後,將身體插入頭部的縫隙處。

㊳ 完成
站立版完成。

身體（平面版）

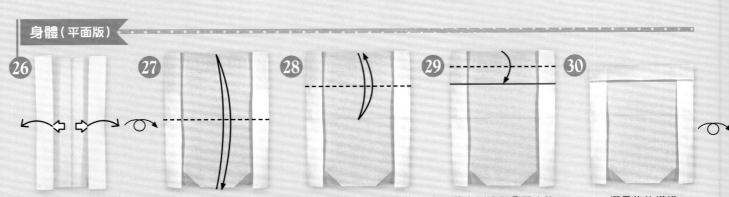

㉖ 從身體（站立版）的㉖開始。將左右側打開。

㉗ 翻面後,上下兩側邊對齊,摺出摺線。

㉘ 將上側邊與中心對齊後,摺出摺線。

㉙ 將上側邊與㉘摺出的摺線對齊後摺疊。

㉚ 摺疊後的模樣。
翻面。

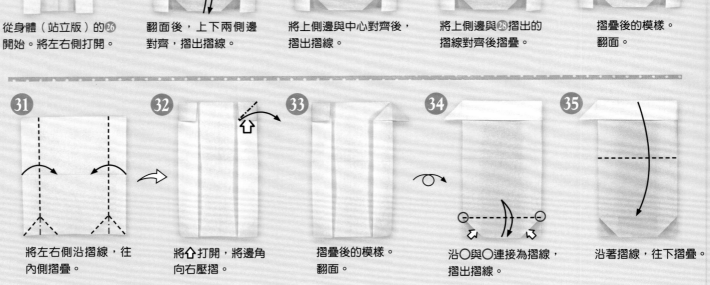

㉛ 將左右側沿摺線,往內側摺疊。

㉜ 將⇧打開,將邊角向右壓摺。

㉝ 摺疊後的模樣。
翻面。

㉞ 沿○與○連接為摺線,摺出摺線。

㉟ 沿著摺線,往下摺疊。

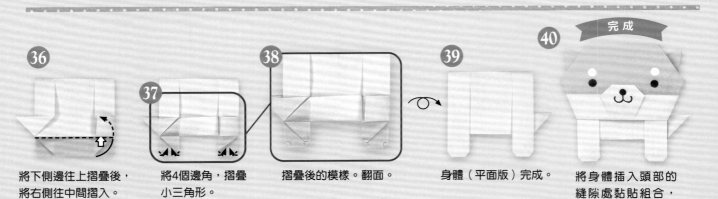

㊱ 將下側邊往上摺疊後,將右側往中間摺入。

㊲ 將4個邊角,摺疊小三角形。

㊳ 摺疊後的模樣。翻面。

㊴ 身體（平面版）完成。

㊵ 完成
將身體插入頭部的縫隙處黏貼組合,平面版本完成。

巴哥 ▶p.2

 ←頭部　　←身體

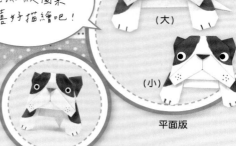

腋部或身上的花斑紋圖案依喜好描繪吧！

（大）

（小）

平面版

站立版

▶使用摺紙(各1隻)：(大)頭部…15×15cm‧1張／身體…15×15cm‧1張
　　　　　　　　　　(小)頭部…12×12cm‧1張／身體…12×12cm‧1張
▶使用工具：黑色簽字筆、彩色筆、圓形貼紙(白色8mm、黑色5mm)、
　　　　　　口紅膠或紙膠帶

※ 以下使用15cm紙張，作為示範。

頭部

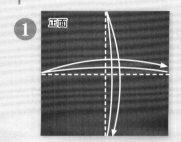

1 正面

邊與邊對齊後，摺出十字摺線。

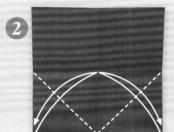

2

下方左右角往中心對齊，摺出摺線。

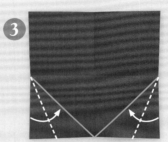

3

將側邊與摺線對齊後摺疊。

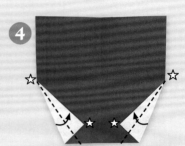

4

左右側邊與斜線(☆-☆)對齊後摺疊。

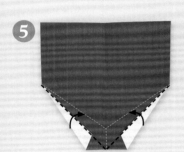

5

左右側邊沿摺線往上摺疊。

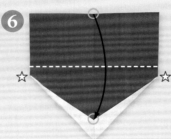

6

將○與○對齊後摺疊。

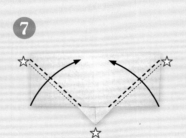

7

比**6**的斜線(☆-☆)再內側一點處，摺疊。

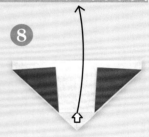

8

依圖示往上展開。

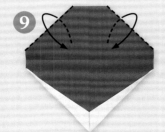

9

將**7**摺疊的角，反摺回正面。

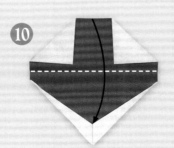

10

沿摺線，向下摺疊。

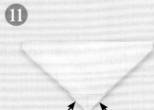

11

將↗部分展開後，將**10**往中間摺入。

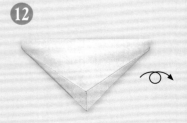

12

往中間摺入後的模樣。翻面。

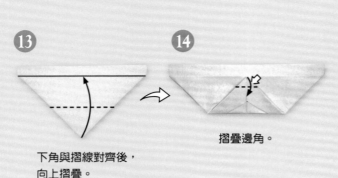

13

下角與摺線對齊後，
向上摺疊。

14

摺疊邊角。

15

摺疊後的模樣。
翻面。

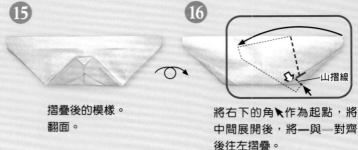

16

山摺線

將右下的角作為起點，將
中間展開後，將━與━對齊
後往左摺疊。

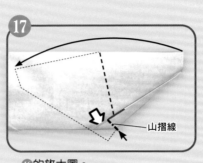

17

山摺線

⑯的放大圖。

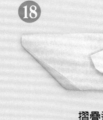

18

摺疊邊角。

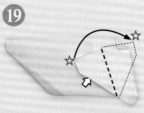

19

將☆反摺並往右上稍微超
出範圍，製作耳朵。

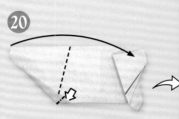

20

左側與⑯～⑰相同方式
摺疊。

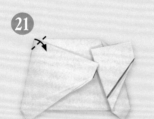

21

摺疊邊角。

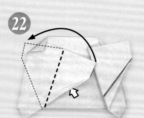

22

與⑲相同方式摺疊。

23

摺疊後的模樣。
翻面。

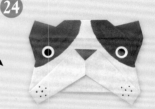

24

描繪表情與花紋圖案、貼上
圓形貼紙，頭部完成。

身體（站立版）

25

正面

對摺。

26

角與角對齊後，摺出摺線。

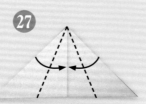

27

左右側邊與摺線對齊後，
摺疊。

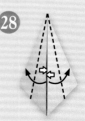

28

將中間開口處分
別與左右側邊對
齊後，摺疊。

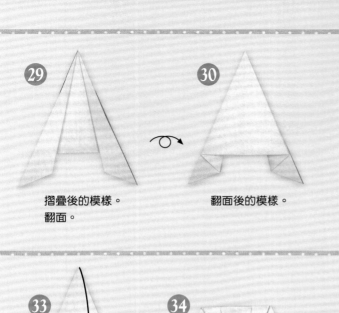

㉙ 摺疊後的模樣。
翻面。

㉚ 翻面後的模樣。

㉛ 角與角對齊後,摺疊。

㉜ 摺疊邊角。

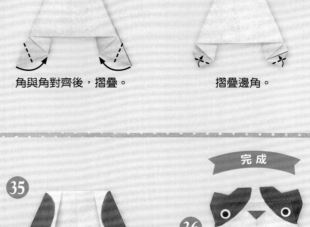

㉝ 上角對齊下邊緣後,
摺疊。

㉞ 摺疊後的模樣,翻面。

㉟ 描繪上花紋圖案後,
身體(站立版)完成。

完成

㊱ 將頭部黏貼於身體,
站立版即完成。

身體(平面版)

㉚ 約1cm

從身體(站立版)的㉚開始,
將○與○對齊後,摺疊。

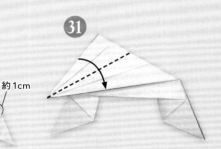

㉛ 沿斜的摺線處,摺疊。

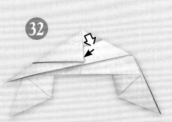

㉜ 將㉛摺疊後的角↙,插入
中間⇧。

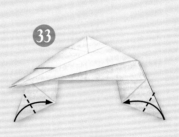

㉝ 角與邊角對齊後,摺疊。

完成

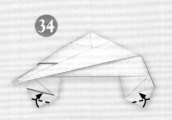

㉞ 摺疊邊角。

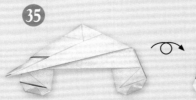

㉟ 摺疊後的模樣。
翻面。

㊱ 描繪上花紋圖案後,
身體(平面版)完成。

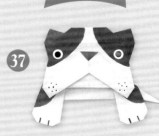

㊲ 將頭部黏貼於身體,
平面版即完成。

貴賓犬 ▶p.2

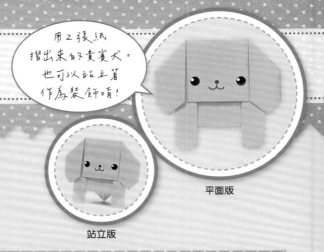

用2張紙
摺出來的貴賓犬。
也可以站立著
作為裝飾唷！

平面版

站立版

▶使用摺紙(1隻)：頭部…15×15cm・1張／身體…15×15cm・1張
▶使用工具：黑色簽字筆、白色簽字筆、圓形貼紙(黑色8mm)

頭部

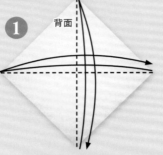

1 背面

角與角對齊後，摺出
十字摺線。

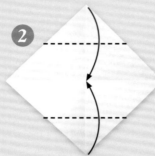

2

上下角與中心對齊，
摺疊。

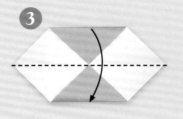

3

沿摺線對摺。

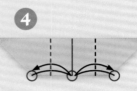

4

左右角對齊中心，
摺出摺線。

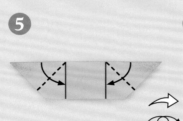

5

左右角對齊摺線後摺疊。
翻面。

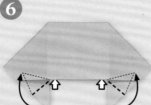

6

左右角向上摺疊。中間打開，
將角往中間摺入。

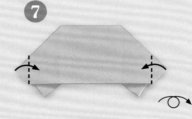

7

左右角摺疊。
翻面。

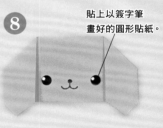

8

貼上以簽字筆
畫好的圓形貼紙。

描繪上表情後頭部
完成。

身體 (站立版)

9 正面

左右對摺，摺出中央摺線。

10

左右側邊與中央線
對齊後摺疊。

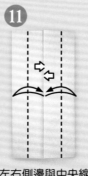

11

左右側邊與中央線
對齊後摺出摺線。

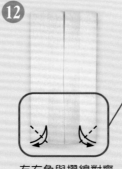

12

左右角與摺線對齊
後，摺出摺線。

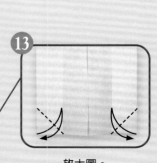

13

放大圖。

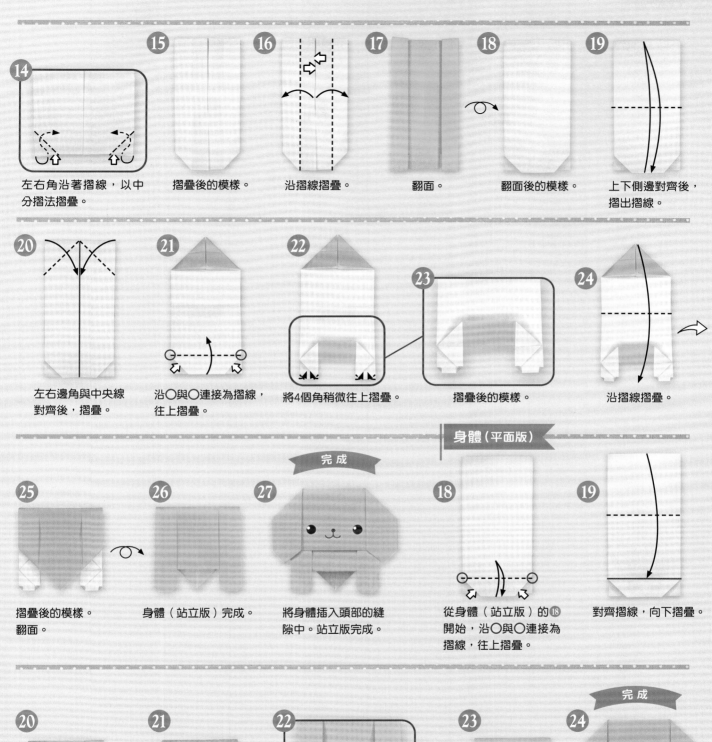

⑭ 左右角沿著摺線，以中分摺法摺疊。

⑮ 摺疊後的模樣。

⑯ 沿摺線摺疊。

⑰ 翻面。

⑱ 翻面後的模樣。

⑲ 上下側邊對齊後，摺出摺線。

⑳ 左右邊角與中央線對齊後，摺疊。

㉑ 沿○與○連接為摺線，往上摺疊。

㉒ 將4個角稍微往上摺疊。

㉓ 摺疊後的模樣。

㉔ 沿摺線摺疊。

㉕ 摺疊後的模樣。翻面。

㉖ 身體（站立版）完成。

完成

㉗ 將身體插入頭部的縫隙中。站立版完成。

身體（平面版）

⑱ 從身體（站立版）的⑱開始，沿○與○連接為摺線，往上摺疊。

⑲ 對齊摺線，向下摺疊。

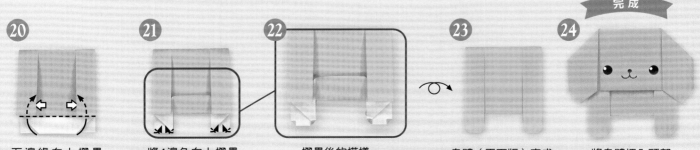

⑳ 下邊緣向上摺疊後，塞入左右側的開口內。

㉑ 將4邊角向上摺疊小三角形。

㉒ 摺疊後的模樣。翻面。

㉓ 身體（平面版）完成。

完成

㉔ 將身體插入頭部的開口處，平面版完成。

放鬆的貓咪 ▶p.3

用1張紙
完成的貓咪。
放鬆的姿勢
讓人無法招架！

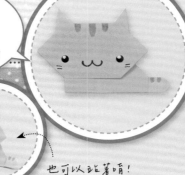

也可以趴著唷！

▶ 使用摺紙（1隻）：15×15cm・1張
▶ 使用工具：黑色簽字筆、白色簽字筆、彩色筆、圓形貼紙（黑色5mm）

尾巴朝外

1
背面
對摺，摺出摺線。

2
左右側邊與中央線對齊
後摺疊。翻面。

3
對摺、摺出摺線。
翻面。

4
左右角與中心對齊，
摺出摺線。

5
左右角沿摺線，
作中分摺法。

6
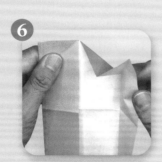
摺疊中的模樣。

7
摺疊後的模樣。

8
取前側角往下倒放。

9
上角對齊摺線，摺疊。

10
兩角摺疊，作耳朵。

11
摺疊後的模樣。

12
摺線
將○與○對齊，
作出段摺。

13
將★與★連接線為基準，
往上攤平。

14
攤平後的模樣。

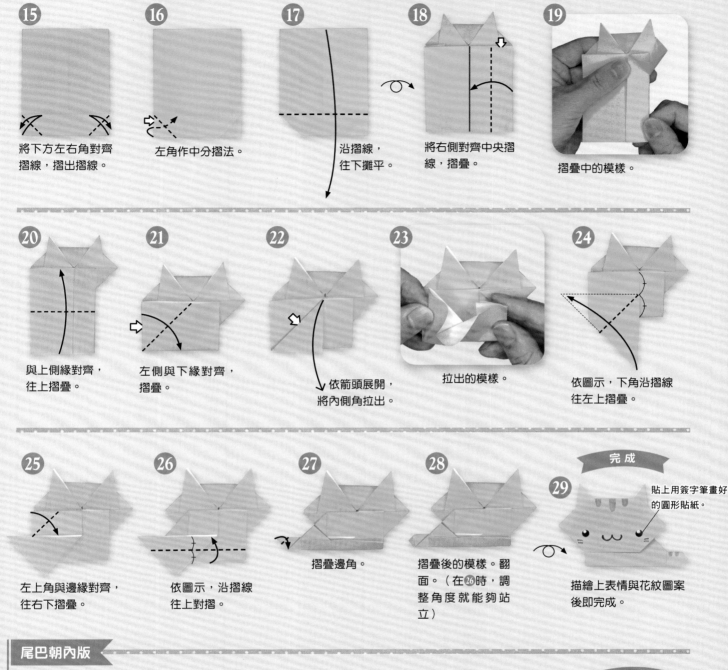

15 將下方左右角對齊摺線，摺出摺線。

16 左角作中分摺法。

17 沿摺線，往下攤平。

18 將右側對齊中央摺線，摺疊。

19 摺疊中的模樣。

20 與上側緣對齊，往上摺疊。

21 左側與下緣對齊，摺疊。

22 依箭頭展開，將內側角拉出。

23 拉出的模樣。

24 依圖示，下角沿摺線往左上摺疊。

25 左上角與邊緣對齊，往右下摺疊。

26 依圖示，沿摺線往上對摺。

27 摺疊邊角。

28 摺疊後的模樣。翻面。（在❷6時，調整角度就能夠站立）

完成

29 描繪上表情與花紋圖案後即完成。

貼上用簽字筆畫好的圓形貼紙。

尾巴朝內版

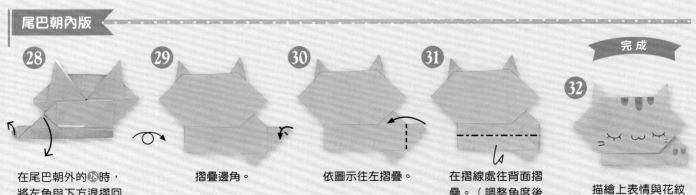

28 在尾巴朝外的❷8時，將左角與下方退摺回去。翻面。

29 摺疊邊角。

30 依圖示往左摺疊。

31 在摺線處往背面摺疊。（調整角度後就可站立）

完成

32 描繪上表情與花紋圖案後即完成。

兔子 ▶p.3

> 用2張紙摺出
> 長長的耳朵
> 是兔子的亮點！

▶使用摺紙（1隻）：頭部⋯15×15cm．1張／身體⋯7.5×7.5cm．1張
▶使用工具：黑色簽字筆、彩色筆、口紅膠或紙膠帶

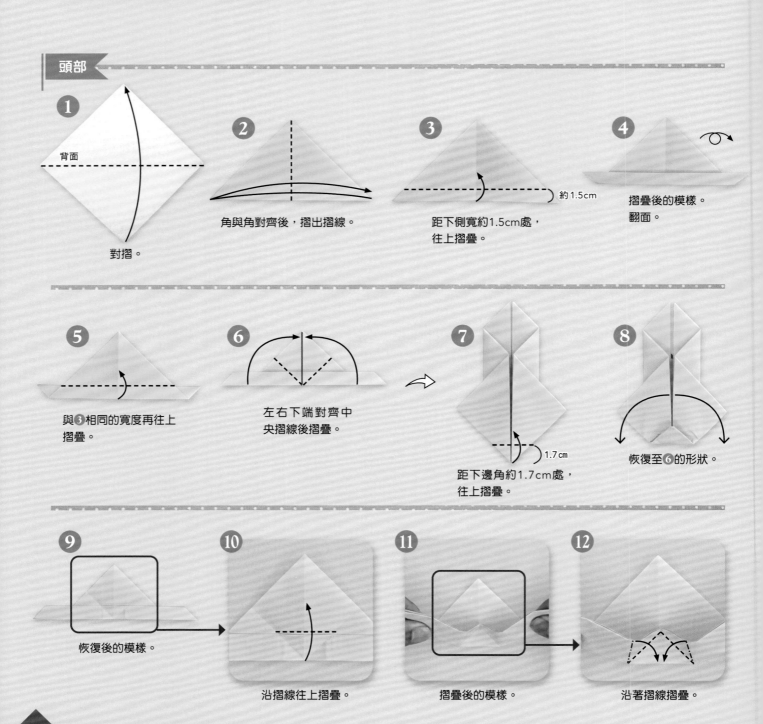

頭部

1 背面
對摺。

2 角與角對齊後，摺出摺線。

3 距下側寬約1.5cm處，往上摺疊。 約1.5cm

4 摺疊後的模樣。翻面。

5 與③相同的寬度再往上摺疊。

6 左右下端對齊中央摺線後摺疊。

7 距下邊角約1.7cm處，往上摺疊。 1.7cm

8 恢復至⑥的形狀。

9 恢復後的模樣。

10 沿摺線往上摺疊。

11 摺疊後的模樣。

12 沿著摺線摺疊。

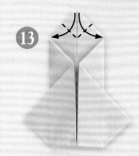

13 將邊角往下摺疊。

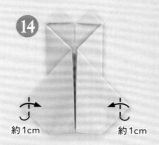

14 兩邊角向內摺疊約1cm。

約1cm　　約1cm

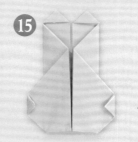

15 摺疊後的模樣。翻面。

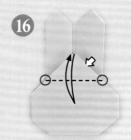

16 將○與○連接作為摺線，摺出摺線。

身體

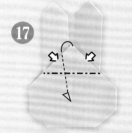

17 邊角沿摺線往背面反摺。

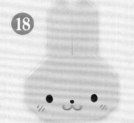

18 描繪上表情後即完成。

背面

19 摺疊出中央十字線，翻面。

20 將四個角對齊中心後，摺出摺線。

21 摺疊後的模樣。翻面。

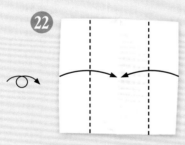

22 將左右側邊與中央線對齊摺疊。

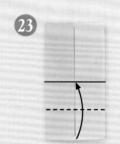

23 將下側對齊中心後摺疊。

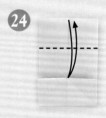

24 上側邊對齊中心，摺出摺線。

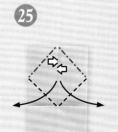

25 依斜摺線展開後攤平。

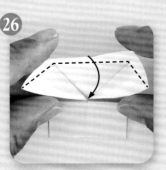

26 摺疊中的模樣。

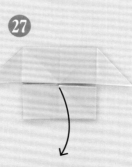

27 將下側部份往下攤平。

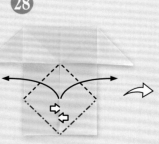

28 與25～26相同方式摺疊。

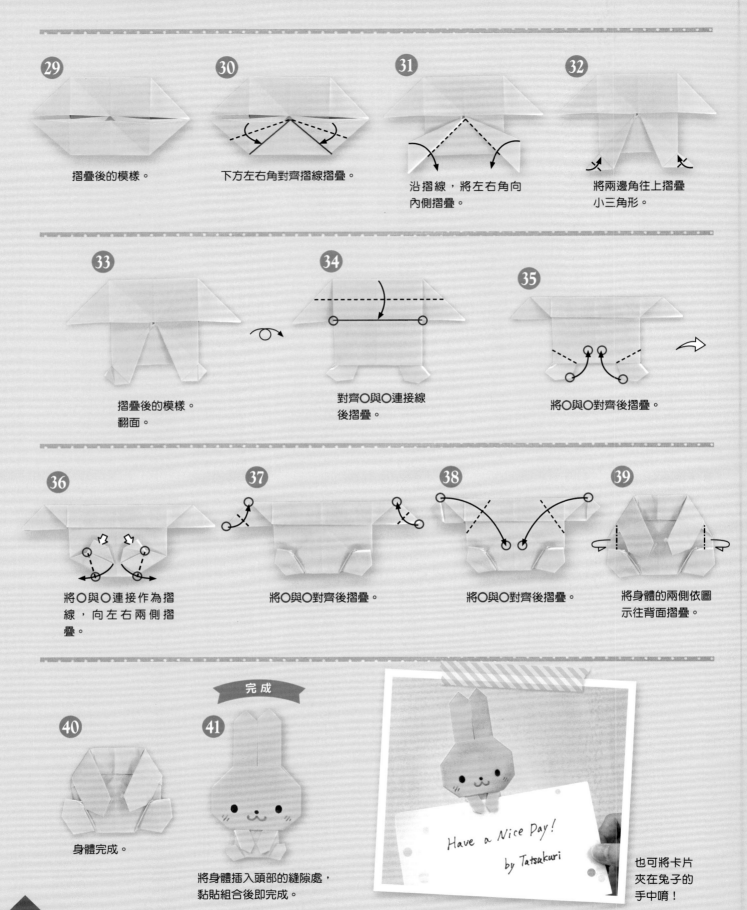

㉙ 摺疊後的模樣。

㉚ 下方左右角對齊摺線摺疊。

㉛ 沿摺線,將左右角向
內側摺疊。

㉜ 將兩邊角往上摺疊
小三角形。

㉝ 摺疊後的模樣。
翻面。

㉞ 對齊○與○連接線
後摺疊。

㉟ 將○與○對齊後摺疊。

㊱ 將○與○連接作為摺
線,向左右兩側摺
疊。

㊲ 將○與○對齊後摺疊。

㊳ 將○與○對齊後摺疊。

㊴ 將身體的兩側依圖
示往背面摺疊。

㊵ 身體完成。

完成

㊶ 將身體插入頭部的縫隙處,
黏貼組合後即完成。

Have a Nice Day!
by Tatsukuri

也可將卡片
夾在兔子的
手中唷!

愛心倉鼠 ▶p.3

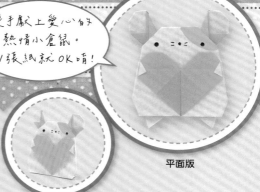

雙手獻上愛心的熱情小倉鼠。只1張紙就OK唷！

平面版

站立版

▶使用摺紙(1隻)：15×15cm·1張
▶使用工具：黑色簽字筆、彩色筆

站立版

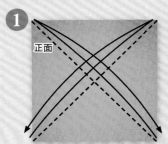

1 角與角對齊後，摺出十字摺線。翻面。

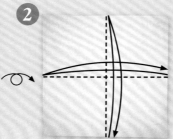

2 邊與邊對齊後，摺出十字摺線。

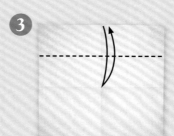

3 對齊中央線，摺出摺線。

4 對齊摺線，摺疊。

5 摺疊後的模樣。翻面。

6 依三角形摺法（P.15）摺疊。

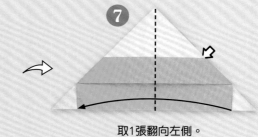

7 取1張翻向左側。

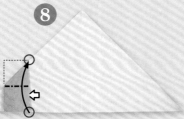

8 將開口展開往上推，將○與○對齊後攤平。

9 取2張翻向右側。

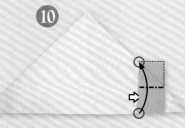

10 將開口展開往上推，將○與○對齊後攤平。

⑪

取1張翻向左側。

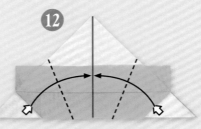

⑫

將左右側邊與中央對齊
摺疊。

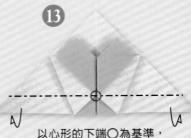

⑬

以心形的下端○為基準，
往背面摺疊。

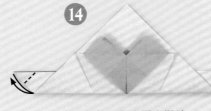

⑭

左右角往下對齊摺出摺線。
翻面。

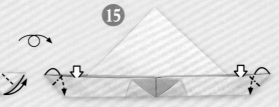

⑮

以⑭的摺線作中分摺。

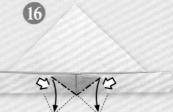

⑯

將開口展開往下推，摺
疊至山摺線處攤平。

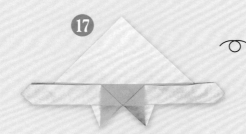

⑰

摺疊攤平後的模樣。
翻面。

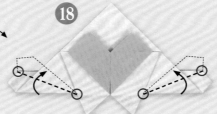

⑱

沿○與○連接為摺線，向上
摺疊。

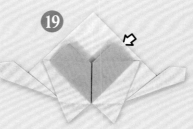

⑲

將開口展開。

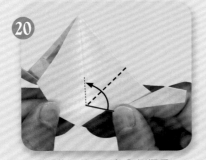

⑳

展開後，依圖示往內側摺疊。

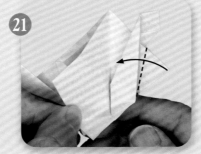

㉑

依圖示右角往內側摺疊。

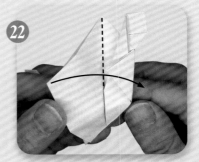

㉒

摺疊後的模樣。將開口處閉合。

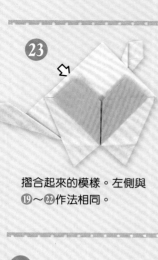

23 摺合起來的模樣。左側與 ⑲～㉒作法相同。

24 摺疊後的模樣。翻面。

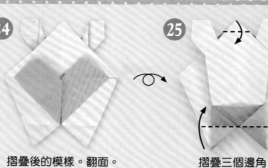

25 摺疊三個邊角。

26 依圖示，左右角往內側摺疊。

約 1 cm

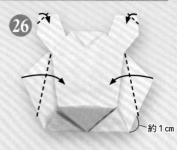

27 摺疊後的模樣。翻面。

28 上角往背面反摺，兩側邊角往前摺疊。

29 描繪上表情與花紋圖案。

30 將㉙翻面，將邊角往下展開。

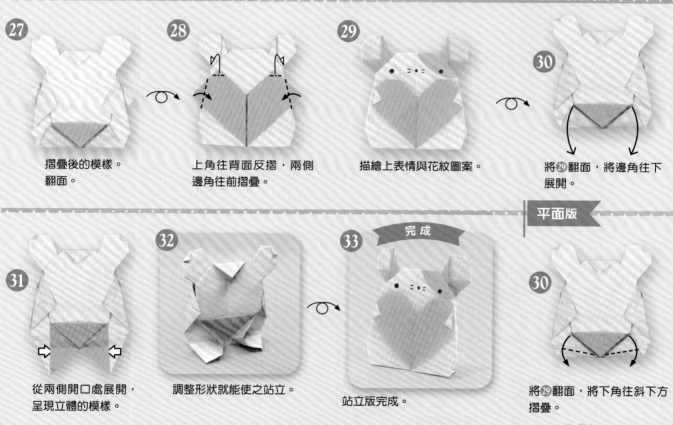

平面版

31 從兩側開口處展開，呈現立體的模樣。

32 調整形狀就能使之站立。

33 完成 站立版完成。

30 將㉙翻面，將下角往斜下方摺疊。

完成

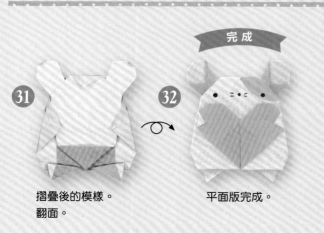

31 摺疊後的模樣。翻面。

32 平面版完成。

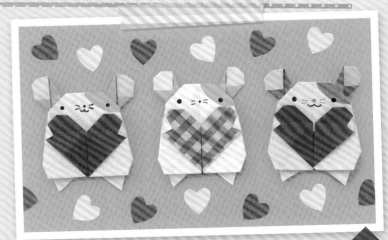

獅子

 ▶p.4

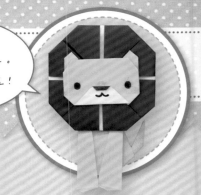

用3張紙
摺出來的獅子。
鬃毛相當威猛！

▶使用摺紙(1隻)：鬃毛…15×15cm‧1張／臉部…7.5×7.5cm‧1張／身體…15×15cm‧1張

▶使用工具：黑色簽字筆、彩色筆、口紅膠或紙膠帶

鬃毛

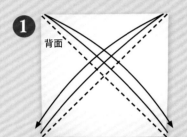

1 角與角對齊後，摺出十字摺線。

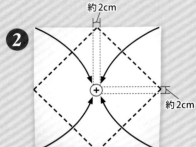

約2cm
約2cm

2 距中心各約1cm（共2cm）處，將四角對齊後摺疊。

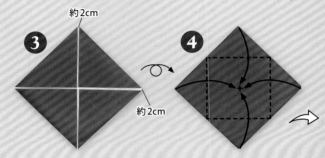

約2cm
約2cm

3 白色縫隙（約2cm）完成。翻面。

4 邊角與中心對齊後摺疊。

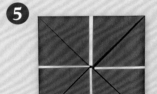

5 摺疊後的模樣。翻面。

6 依圖示，將邊角往內側摺疊。

7 摺疊後的模樣。翻面。

8 鬃毛完成。

臉部

背面

9 對摺。

10 角與角對齊後，摺出摺線。

11 僅取1張下角對齊上側，摺出摺線。

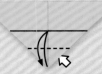

12 僅取1張下角對齊摺線，摺出摺線。

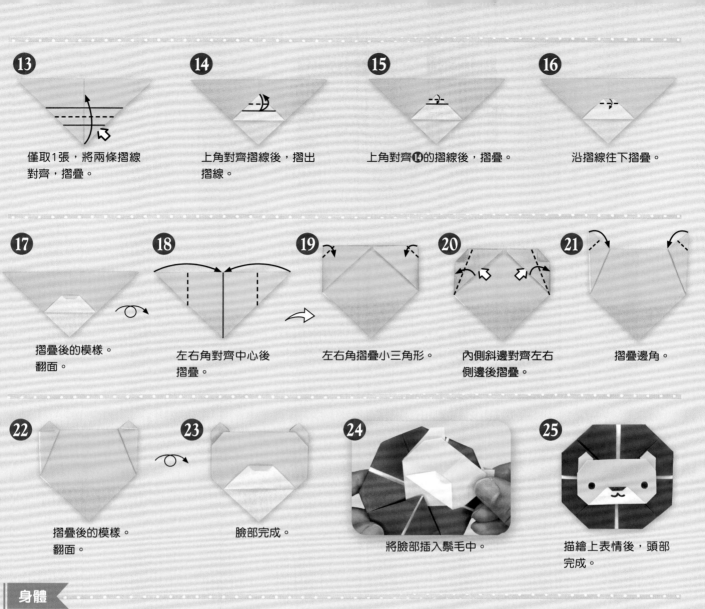

⑬ 僅取1張,將兩條摺線
對齊,摺疊。

⑭ 上角對齊摺線後,摺出
摺線。

⑮ 上角對齊⑭的摺線後,摺疊。

⑯ 沿摺線往下摺疊。

⑰ 摺疊後的模樣。
翻面。

⑱ 左右角對齊中心後
摺疊。

⑲ 左右角摺疊小三角形。

⑳ 內側斜邊對齊左右
側邊後摺疊。

㉑ 摺疊邊角。

㉒ 摺疊後的模樣。
翻面。

㉓ 臉部完成。

㉔ 將臉部插入鬃毛中。

㉕ 描繪上表情後,頭部
完成。

身體

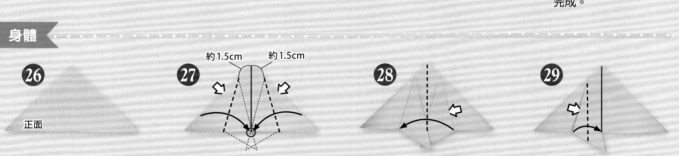

㉖ 正面

從三角形摺法(P.15)
開始。

㉗ 約1.5cm 約1.5cm

側邊與距上角約1.5cm至○的連接
線對齊後,往內側摺疊。

㉘ 取1張翻向左側。

㉙ 取1張的角對齊中心後摺疊。

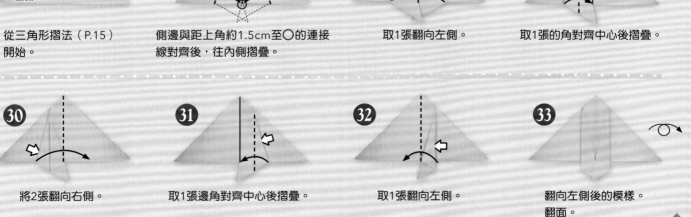

㉚ 將2張翻向右側。

㉛ 取1張邊角對齊中心後摺疊。

㉜ 取1張翻向左側。

㉝ 翻向左側後的模樣。
翻面。

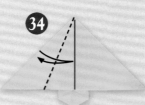

34 左側邊對齊中心，摺出摺線。

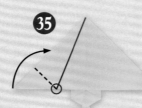

35 將摺線下方的○作為起點，
左角對齊側邊，摺疊。

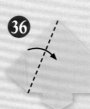

36 沿摺線摺線。

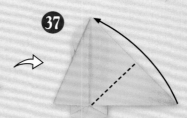

37 角與角對齊，往上摺疊。

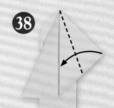

38 角對齊中心後，摺疊。

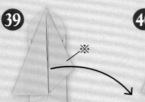

39 摺疊後的模樣。將※展
開恢復成**37**的形狀。

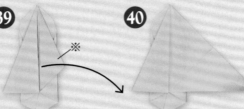

40 展開後的模樣。

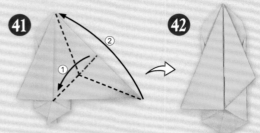

41 依照①、②的順序摺疊。

42 摺疊後的模樣。

43 依圖示，
往右摺疊。

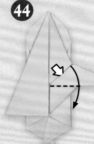

44 往下方放倒。

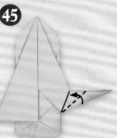

45 側邊與斜線對
齊後，摺疊。

46 翻向左側。

47 依圖示往上摺疊。

48 放大圖。

49 將※往中間插入。

50 翻面。

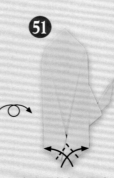

51 左右下角各別與左
右角對齊後摺疊。

52 依圖示，
往上摺疊。

53 身體完成。

完成

54 將身體與頭部黏
貼後即完成。

大象 ▶p.4

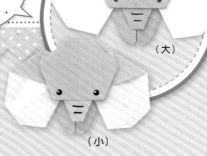

僅以1張紙
摺出大耳象。
擺動大大耳朵
模樣惹人憐愛。

（大）

（小）

▶使用摺紙(各1隻)：(大) 17.5×17.5cm・1張／(小) 15×15cm・1張
▶使用工具：黑色簽字筆、圓形貼紙(黑色5mm)

※以下使用15cm紙張，作為示範。

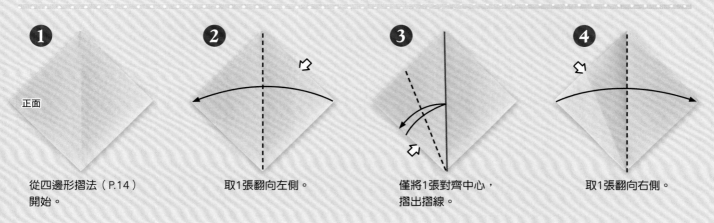

❶
正面

從四邊形摺法（P.14）
開始。

❷
取1張翻向左側。

❸
僅將1張對齊中心，
摺出摺線。

❹
取1張翻向右側。

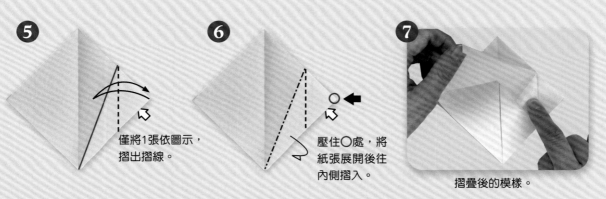

❺
僅將1張依圖示，
摺出摺線。

❻
壓住○處，將
紙張展開後往
內側摺入。

❼
摺疊後的模樣。

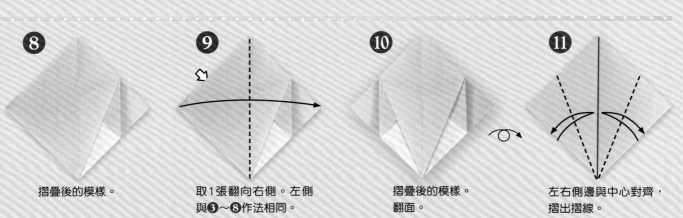

❽
摺疊後的模樣。

❾
取1張翻向右側。左側
與❸～❽作法相同。

❿
摺疊後的模樣。
翻面。

⓫
左右側邊與中心對齊，
摺出摺線。

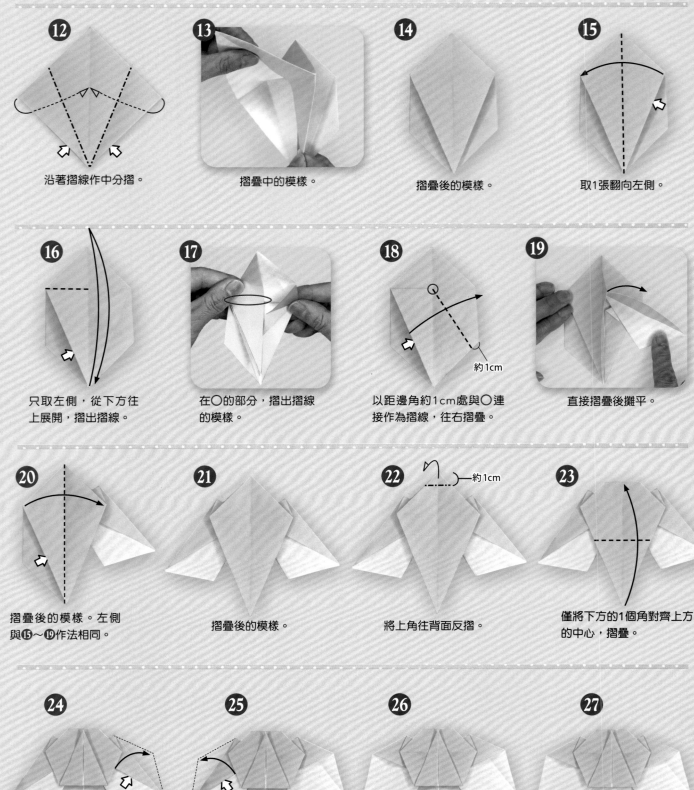

12
沿著摺線作中分摺。

13
摺疊中的模樣。

14
摺疊後的模樣。

15
取1張翻向左側。

16
只取左側，從下方往
上展開，摺出摺線。

17
在○的部分，摺出摺線
的模樣。

18
約1cm
以距邊角約1cm處與○連
接作為摺線，往右摺疊。

19
直接摺疊後攤平。

20
摺疊後的模樣。左側
與⑮～⑲作法相同。

21
摺疊後的模樣。

22
約1cm
將上角往背面反摺。

23
僅將下方的1個角對齊上方
的中心，摺疊。

24
將開口展開，往右側拉
開後摺疊。

25
左側與㉔作法相同。

26
從下方的中間往左右展開。

27
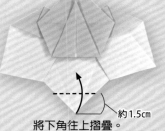
約1.5cm
將下角往上摺疊。

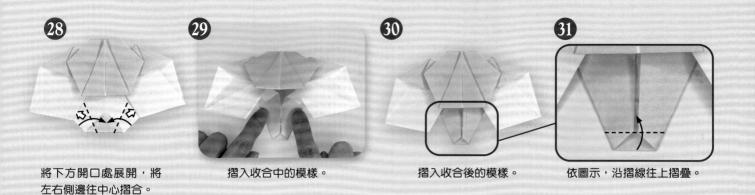

28 將下方開口處展開，將左右側邊往中心摺合。

29 摺入收合中的模樣。

30 摺入收合後的模樣。

31 依圖示，沿摺線往上摺疊。

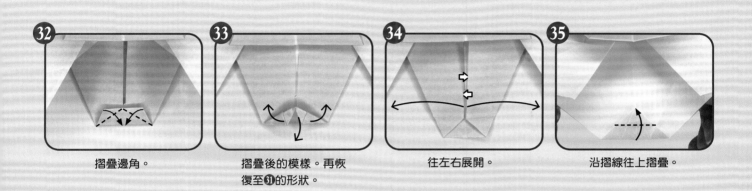

32 摺疊邊角。

33 摺疊後的模樣。再恢復至**31**的形狀。

34 往左右展開。

35 沿摺線往上摺疊。

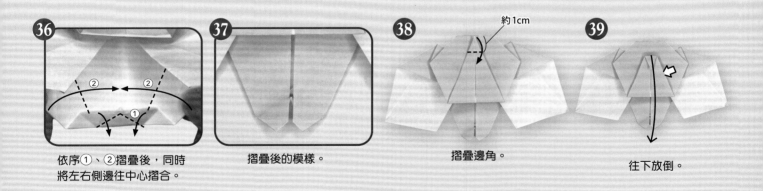

36 依序①、②摺疊後，同時將左右側邊往中心摺合。

37 摺疊後的模樣。

38 約1cm 摺疊邊角。

39 往下放倒。

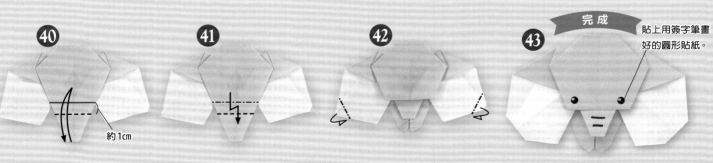

40 在**39**放倒的摺線下方約1cm處，摺出摺線。 約1cm

41 將**39**放倒的摺線作山摺，**40**的摺線作谷摺。

42 左右角向背面反摺。

43 完成 貼上用簽字筆畫好的圓形貼紙。 描繪上表情後即完成。

猩猩 ▶p.5

用2張紙
組合的猩猩。
飯糰狀的頭型
相當傳神吧！

▶使用摺紙(1隻)：頭部…7.5×7.5cm・1張／身體…15×15cm・1張
▶使用工具：黑色簽字筆、口紅膠或紙膠帶

頭部

1
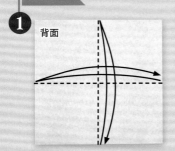
背面
邊與邊對齊後，摺出十字摺線。

2
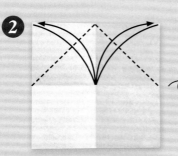
左右角對齊中心摺出摺線。翻面。

3
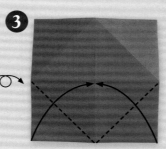
左右角對齊中心後，摺疊。

4
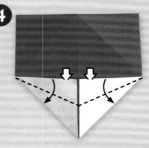
側邊與側邊對齊後摺疊。

5
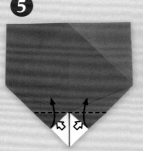
左右角依圖示往上摺疊。

6
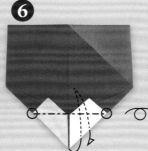
在山摺線處摺出摺線。翻面。

7
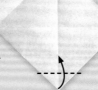
下角對齊摺線後往上摺疊。

8
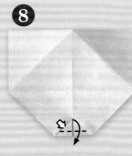
將角往下稍微超出後摺疊。

9
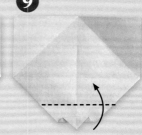
沿摺線往上摺疊。

10
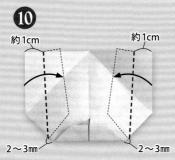
約1cm　　約1cm
2～3mm　　2～3mm
左右側邊依圖示向內摺疊。

11
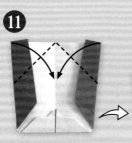
兩角對齊中心後摺疊。

12
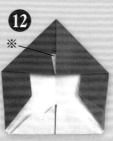
※
多出部份（※）往中間摺入收合。

13
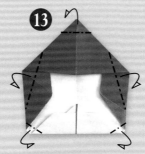
將邊角往背面反摺。

14
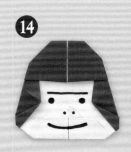
描繪表情後，頭部完成。

15

正面

依圖示摺出摺線。

16

右上角對齊中心摺疊。

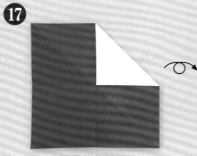

17

摺疊後的模樣。
翻面。

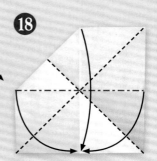

18

依三角形摺法（P.15）摺疊。

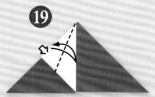

19

左側邊對齊中心，摺
出摺線。

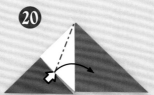

20

展開後往右攤平。

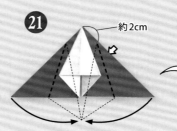

21

約2cm

兩側與中心對齊後，
往內側摺疊。

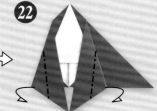

22

兩角往背面反摺。

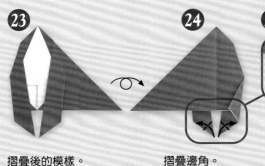

23

摺疊後的模樣。
翻面。

24

摺疊邊角。

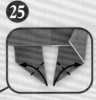

25

放大圖

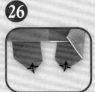

26

摺疊邊角。

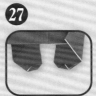

27

摺疊後的模樣。

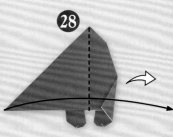

28

取1張翻向右側。

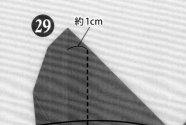

29

約1cm

依圖示摺疊。

30

摺疊後的模樣。
翻面。

31

沿摺線摺疊
2處。

32

右邊角往背面
反摺。

33

身體完成。

完成

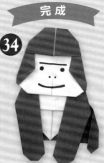

34

將頭部黏貼組
合後即完成。

貓熊 ▶p.5

 ← 頭部　 ← 身體

以色紙顏色呈現出
眼睛·鼻子·手·腳
可愛坐姿的貓熊。

（大）

（小）

▶使用摺紙（各1隻）：（大）頭部…15×15cm·1張／身體…15×15cm·1張
　　　　　　　　　　　（小）頭部…10×10cm·1張／身體…10×10cm·1張
▶使用工具：黑色簽字筆、圓形貼紙（大圓為白色15mm與黑色8mm。小圓為白色8mm與黑色5mm）、口紅膠或紙膠帶。

※以下使用15cm紙張，作為示範。

▶ 頭部

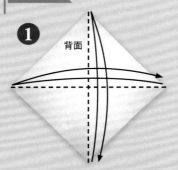

1

背面

角與角對齊後，摺出
十字摺線。

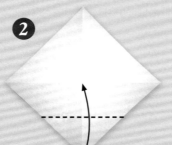

2

下角對齊中心，往上摺疊。

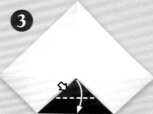

3

角對齊下邊緣後摺疊。

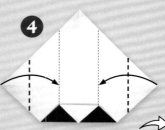

4

依圖示，將左右角
往內側摺疊。

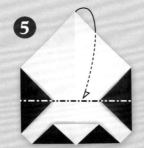

5

上角對齊中心的摺線，
往背面摺疊。

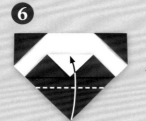

6

下角對齊邊緣後，
向上摺疊。

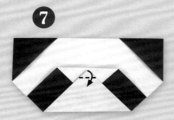

7

摺疊邊角。

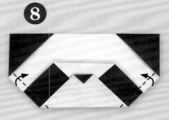

8

依圖示，兩側邊往
斜上方摺疊。

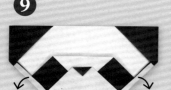

9

摺疊後，取下層1張
並向外展開。

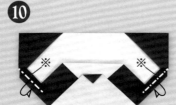

10

上層1張（※）處反摺
藏入背面。

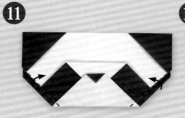

11

下層1張往上收合，恢復成
9的模樣。

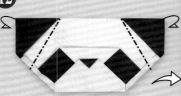

12

左右角沿摺線往背面
反摺。

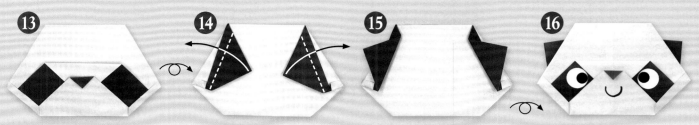

⑬ 摺疊後的模樣。
翻面。

⑭ 依圖示，摺疊邊角。

⑮ 摺疊後的模樣。
翻面。

⑯ 黏貼上圓形貼紙、描繪表情後，頭部即完成。

身體

⑰
背面

背面朝外，依三角形摺法（P.15）摺疊。

⑱
取1張翻向左側。

⑲
取1張的角與角對齊後摺疊。

⑳
側邊與斜邊對齊後往左摺疊。

㉑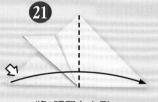
將2張翻向右側。

㉒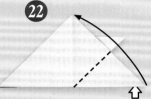
僅取1張的角與角對齊後摺疊。

㉓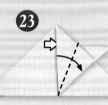
側邊與斜邊對齊後往右摺疊。

㉔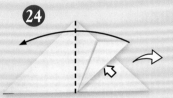
取1張翻向左邊。

㉕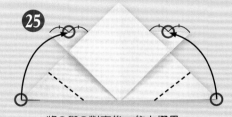
將○與○對齊後，往上摺疊。

㉖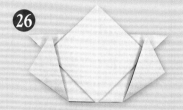
摺疊後的模樣。將紙張展開。

㉗
展開後的模樣。

㉘
依圖示中的摺線作出山摺。

㉙
山摺後的模樣。
翻面。

㉚
將下左右角沿摺線摺疊。

㉛
沿著摺線摺疊。

32
下左右角摺疊中的模樣。

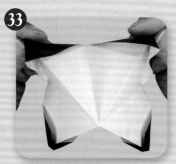
33
上左右角摺疊中的模樣。

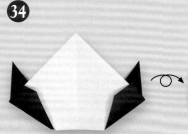
34
摺疊後的模樣。
翻面。

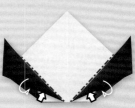
35
僅上層的左右角沿摺線
反摺至背面。

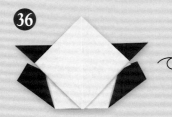
36
摺疊後的模樣。
翻面。

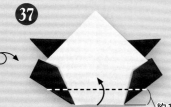
37
約1～1.5cm
將下緣距約1～1.5cm
往上摺疊。

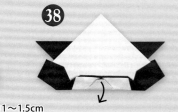
38
取下層1張展開。

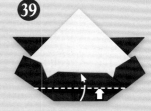
39
將展開後的下層往中間塞入。

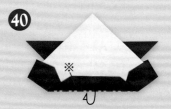
40
※
將※反摺往中間塞入。

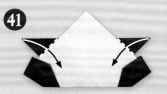
41
沿圖示的摺線摺疊。

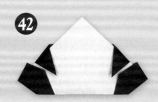
42
身體完成。

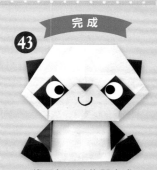
43
完成
將頭部黏貼後即完成。

表情&圖案的繪製小技巧

①使用黑色簽字筆或彩色筆描繪

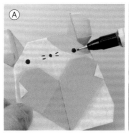
A

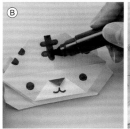
B

C

Ⓐ參考完成圖，以黑色簽字筆描繪眼睛及鼻子等。

Ⓑ身體的圖案可以彩色筆描繪。自在隨性地畫出上可愛的模樣吧！

Ⓒ使用圓圈尺，就能完成漂亮的圓形。

②使用圓形貼紙

A

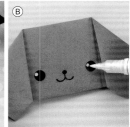
B

Ⓐ參考完成圖，將圓形貼紙作為眼睛黏貼在臉部。黑色眼睛則以黑色簽字筆塗滿。

Ⓑ在塗上黑色的圓形貼紙上，再以白色簽字筆點上光澤會更可愛唷！

老虎 ▶p.4

 ← 頭部 ← 身體

> 下巴旁的白色鬃毛
> 是可愛亮點呢！
> 身上的條紋就用
> 彩色筆塗上吧。

（大）

（小）

▶使用摺紙（各1隻）：（大）頭部…15×15cm·1張／身體…15×15cm·1張
　　　　　　　　　　　（小）頭部…12×12cm·1張／身體…12×12cm·1張
▶使用工具：彩色筆、口紅膠或紙膠帶

※以下使用15cm紙張，作為示範。

頭部

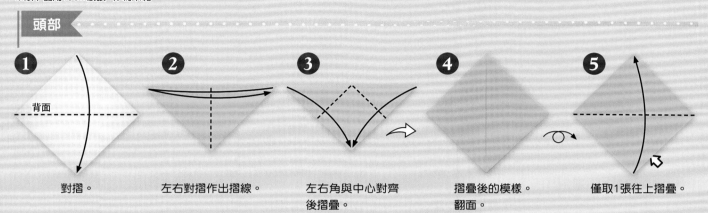

❶ 對摺。

❷ 左右對摺作出摺線。

❸ 左右角與中心對齊
後摺疊。

❹ 摺疊後的模樣。
翻面。

❺ 僅取1張往上摺疊。

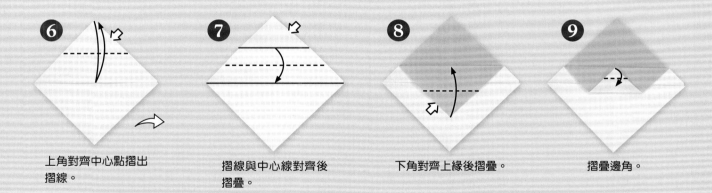

❻ 上角對齊中心點摺出
摺線。

❼ 摺線與中心線對齊後
摺疊。

❽ 下角對齊上緣後摺疊。

❾ 摺疊邊角。

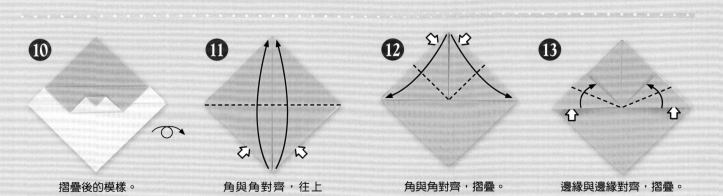

❿ 摺疊後的模樣。
翻面。

⓫ 角與角對齊，往上
摺疊。

⓬ 角與角對齊，摺疊。

⓭ 邊緣與邊緣對齊，摺疊。

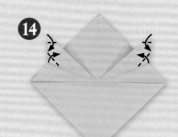

⑭

摺疊4處邊角。

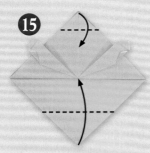

⑮

上角稍微摺疊，下角
對齊中心後摺疊。

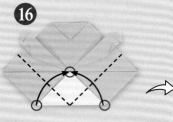

⑯

將〇與〇對齊後，摺疊。

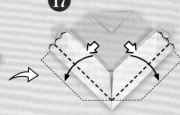

⑰

將⑯摺疊完成後，沿摺線
向下反摺。

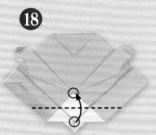

⑱

將〇與〇對齊後往上摺疊。

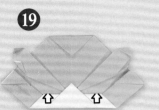

⑲

將⑱摺疊後的角往中間塞入。

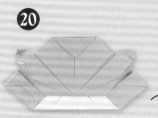

⑳

往中間塞入後的模樣。
翻面。

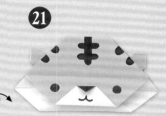

㉑

描繪表情與花紋圖案後，
頭部即完成。

身體

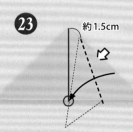

㉒

正面

從三角形摺法（P.15）
開始。

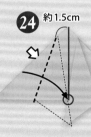

㉓

約1.5cm

側邊與距上角約1.5cm至〇的
連接線對齊後，往內側摺疊。

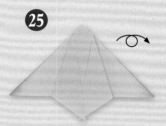

㉔

約1.5cm

左側也以相同作法摺疊。

㉕

摺疊後的模樣。
翻面。

㉖

左側邊對齊中心，
摺出摺線。

㉗

下側邊與摺線對齊後
摺疊。

㉘

沿摺線摺疊。

㉙

取1張翻向右側。

㉚

左角與摺線對齊後
摺疊。

44

31 取1張翻向左側。

32 角與角對齊，往上摺疊。

33 角對齊中心後摺出摺線。
展開至❸的形狀。

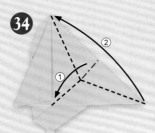

34 依照①、②的順序摺疊。

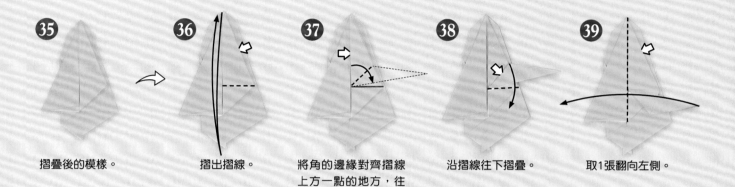

35 摺疊後的模樣。

36 摺出摺線。

37 將角的邊緣對齊摺線
上方一點的地方，往
斜右摺疊。

38 沿摺線往下摺疊。

39 取1張翻向左側。

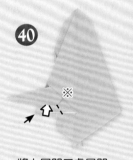

40 將上層開口處展開，
邊角摺疊後，往※插入。

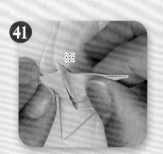

41 插入的模樣。

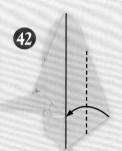

42 右角對齊中心後摺疊。

43 摺疊後的模樣。
翻面。

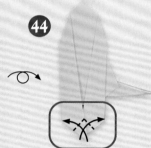

44 邊角摺疊。

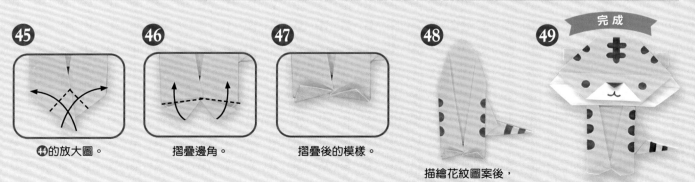

45 ❹的放大圖。

46 摺疊邊角。

47 摺疊後的模樣。

48 描繪花紋圖案後，
身體即完成。

完 成

49 將身體插入頭部的縫隙
處黏貼組合後即完成。

樹・葉・草 ▶p.4

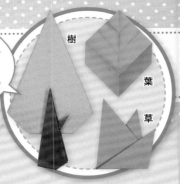

←樹 　 ←葉 　 ←草

變換摺紙的顏色
在楓葉季節時
也能派上用場呢！

樹
葉
草

▶使用摺紙（各1隻）：（大）樹的上部分…10×10cm・1張／樹幹…10×10cm・1張
　　　　　　　　　　（小）樹的上部分…7.5×7.5cm・1張／樹幹…7.5×7.5cm・1張
　　　　　　　　　　葉子…3×3cm・1張／草…5×5cm・1張

▶使用工具：口紅膠

※以下使用7.5cm紙張，作為示範。

樹的上部分

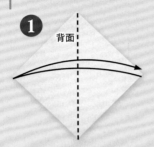

1 左右對摺作出摺線。

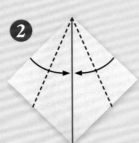

2 左右側與中心線對齊後摺疊。

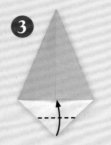

3 下角與中心線對齊後摺疊。

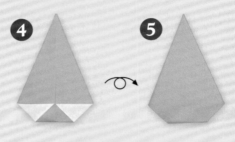

4 摺疊後的模樣。翻面。

5 完成樹的上部分。

樹幹

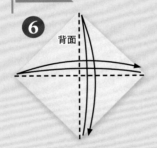

6 角與角對齊後，摺出十字摺線。

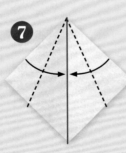

7 左右側與中心線對齊後摺疊。

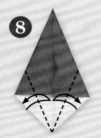

8 左右側與中心線對齊後摺出摺線。

9 摺出摺線後的模樣。翻面。

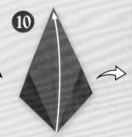

10 將角與角對齊後，往上對摺。

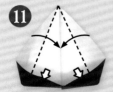

11 將開口處展開後，兩側沿摺線往內側下方摺疊。

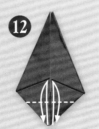

12 左右角對齊摺線後摺出摺線。

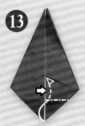

13 僅右角作中分摺塞入內側。

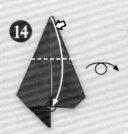

14 僅1張上角對齊○後往下摺疊。

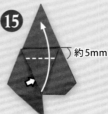

15 上角沿圖中摺線處再往上摺疊。 約5mm

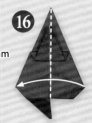

16 沿中心線向左摺疊。

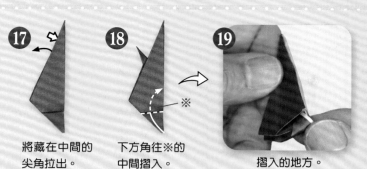

⑰ 將藏在中間的
尖角拉出。

⑱ 下方角往※的
中間摺入。

⑲ 摺入的地方。

⑳ 摺入後的模樣。
翻面。

㉑ 樹幹完成。
黏貼於⑤。

完成

㉒

樹木即完成。

※以下使用3cm紙張，作為示範。

葉

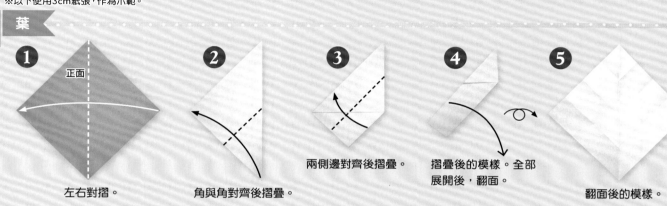

❶ 正面
左右對摺。

❷ 角與角對齊後摺疊。

❸ 兩側邊對齊後摺疊。

❹ 摺疊後的模樣。全部
展開後，翻面。

❺ 翻面後的模樣。

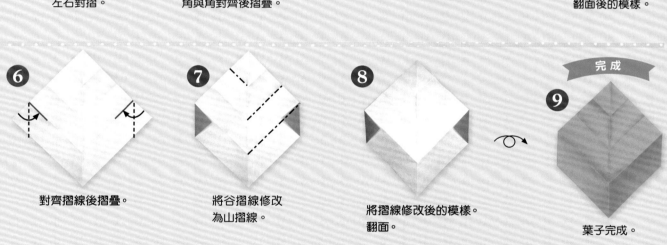

❻ 對齊摺線後摺疊。

❼ 將谷摺線修改
為山摺線。

❽ 將摺線修改後的模樣。
翻面。

完成

❾

葉子完成。

※以下使用5cm紙張，作為示範。

草

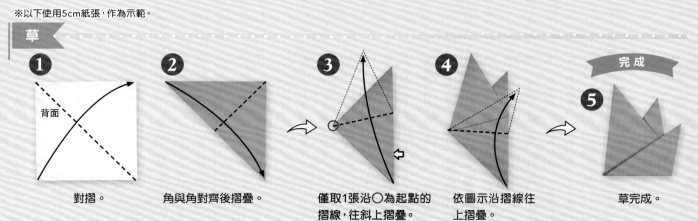

❶ 背面
對摺。

❷ 角與角對齊後摺疊。

❸ 僅取1張沿○為起點的
摺線，往斜上摺疊。

❹ 依圖示沿摺線往
上摺疊。

完成

❺

草完成。

狐狸 ▶p.6

> 以12cm與15cm
> 大小不同紙張摺出
> 溫馨親子檔吧！

（大）

（小）

▶使用摺紙（大·小各1隻）：（大）頭…15×15cm·1張／身體…15×15cm·1張
　　　　　　　　　　　　　　　（小）頭…12×12cm·1張／身體…12×12cm·1張
▶使用工具：黑色簽字筆、彩色筆、白色簽字筆、圓形貼紙（白色大圓為15mm。白色小圓為8mm）、
　　　　　　口紅膠或紙膠帶。

※以下使用15cm紙張，作為示範。

頭部

1
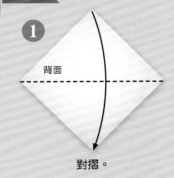
背面
對摺。

2
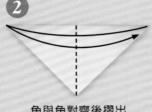
角與角對齊後摺出
摺線。

3
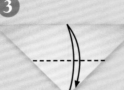
下角與上邊緣對齊後
摺出摺線。

4
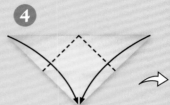
左右角與中心對齊後
摺疊。

5
約2.5cm　約2.5cm
約1cm
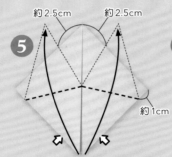
依圖示將左右角
往上摺疊。

6
約1cm
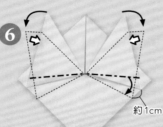
將開口展開後，依圖示
略微下移摺疊並攤平。

7
約1.5cm
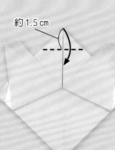
上角沿摺線往下摺疊。

8
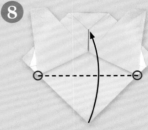
沿○與○連接為摺線，
取1張往上摺疊。

9
約5mm
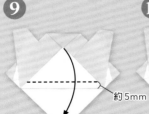
再依摺線位置往下
摺疊。

10
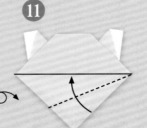
摺疊後的模樣。
翻面。

11
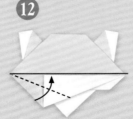
右側邊對齊中心摺線
後往上摺疊。

12
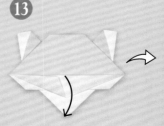
左側邊對齊中心摺線
後往上摺疊。

13
摺疊後的模樣。展開
至⑪的形狀。

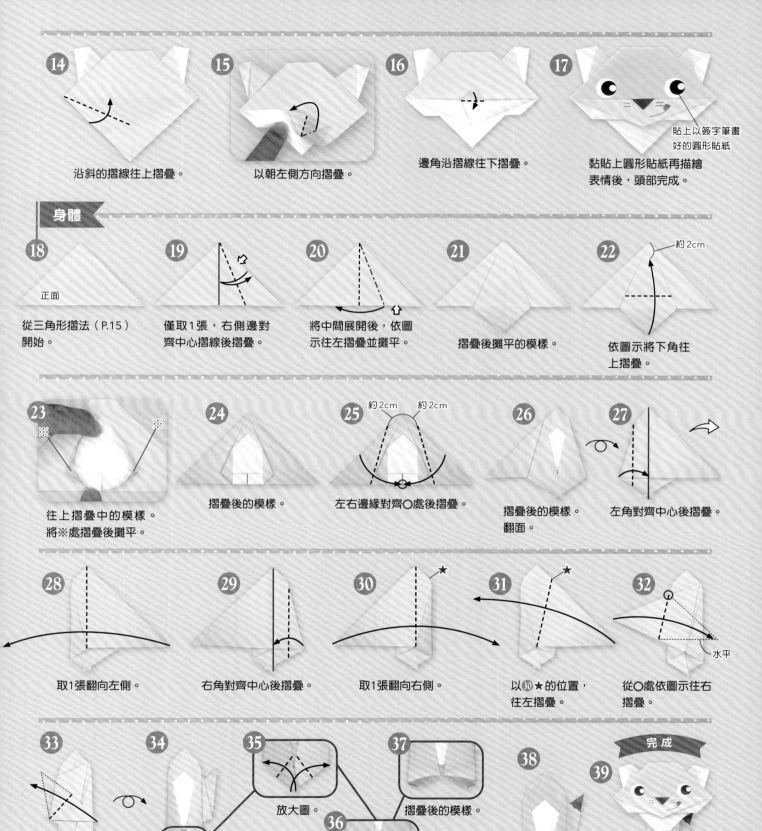

14 沿斜的摺線往上摺疊。

15 以朝左側方向摺疊。

16 邊角沿摺線往下摺疊。

17 黏貼上圓形貼紙再描繪表情後，頭部完成。
貼上以簽字筆畫好的圓形貼紙

身體

18 正面
從三角形摺法（P.15）開始。

19 僅取1張，右側邊對齊中心摺線後摺疊。

20 將中間展開後，依圖示往左摺疊並攤平。

21 摺疊後攤平的模樣。

22 約2cm
依圖示將下角往上摺疊。

23 往上摺疊中的模樣。將※處摺疊後攤平。

24 摺疊後的模樣。

25 約2cm　約2cm
左右邊緣對齊○處後摺疊。

26 摺疊後的模樣。翻面。

27 左角對齊中心後摺疊。

28 取1張翻向左側。

29 右角對齊中心後摺疊。

30 ★
取1張翻向右側。

31 ★
以30★的位置，往左摺疊。

32 水平
從○處依圖示往右摺疊。

33 將邊角往左斜上方摺疊。翻面。

34 角與角對齊後摺疊。

35 放大圖。

36 左右角沿摺線往上摺疊。

37 摺疊後的模樣。

38 描繪上圖案後，身體完成。

完成

39 將頭部與身體黏貼後即完成。

49

鼴鼠 ▶p.6

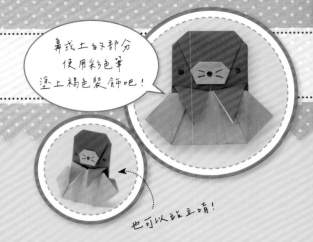

鼻戈上的部分
使用彩色筆
塗上褐色裝飾吧!

也可以站立唷!

▶使用摺紙（1隻）：15×15cm・1張
▶使用工具：黑色簽字筆、彩色筆

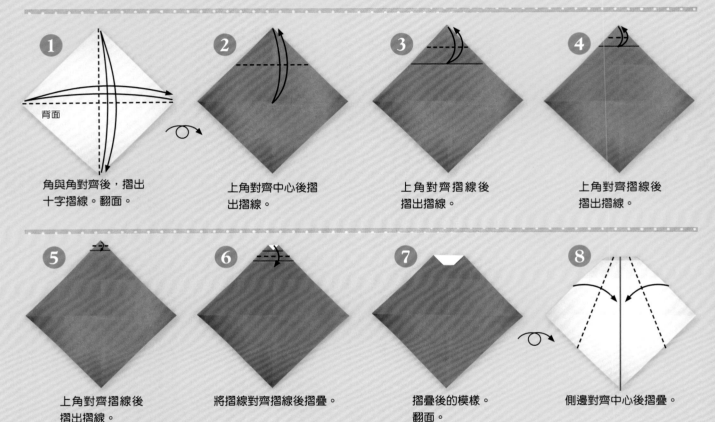

① 角與角對齊後，摺出
十字摺線。翻面。

② 上角對齊中心後摺
出摺線。

③ 上角對齊摺線後
摺出摺線。

④ 上角對齊摺線後
摺出摺線。

⑤ 上角對齊摺線後
摺出摺線。

⑥ 將摺線對齊摺線後摺疊。

⑦ 摺疊後的模樣。
翻面。

⑧ 側邊對齊中心後摺疊。

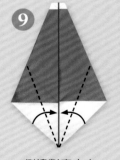

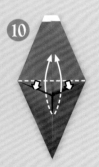

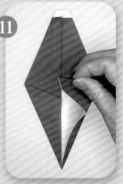

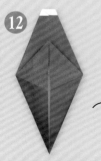

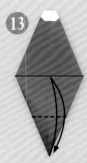

⑨ 側邊對齊中心
後摺疊。

⑩ 從內側將角拉出
後往上摺疊。

⑪ 拉出的地方。

⑫ 摺疊後的模樣。
翻面。

⑬ 下角對齊摺線後
摺出摺線。

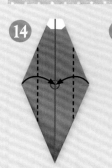

14

左右角對齊中心後
摺疊。

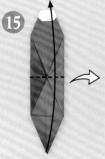

15

摺出摺線。

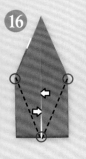

16

沿○與○連接為摺
線，將中間展開。

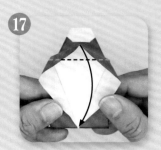

17

將上角往下對齊後摺疊。

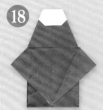

18

摺疊後的模樣。

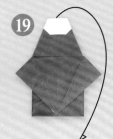

19

上端朝背面往下
翻面。

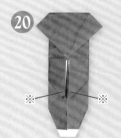

20

將※處往左右
展開。

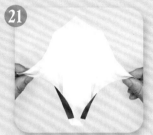

21

展開中的模樣。

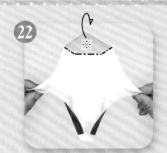

22

※部分翻轉至背面，正面
摺回至原本的形狀。

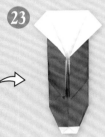

23

摺回原本形狀的
模樣。

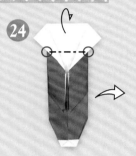

24

以○與○連接為摺
線，往背面反摺。

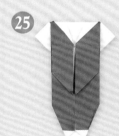

25

摺疊後的模樣。
旋轉。

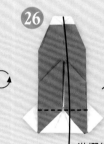

26

沿摺線往下
摺疊。

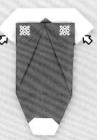

27

將開口展開後，將
※摺入開口中。

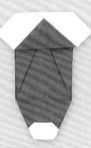

28

摺入後的模樣。
翻面後旋轉。

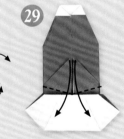

29

左右角以微斜往下
摺疊。

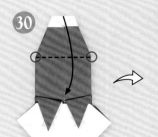

30

以○與○作為摺線，
往下摺疊。

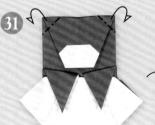

31

上左右角往背面反摺。
翻面。

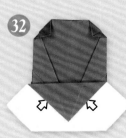

32

翻面。（將 ⟳⟲ 處展開
並調整角度即可站立）

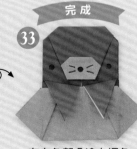

完成

33

在白色部分塗上褐色，
描繪表情後即完成。

刺蝟 ▶p.7

雖然有點困難
一起試著
挑戰看看吧！

（大）

（小）

▶使用摺紙（大‧小各1隻）：（大）15×15cm‧1張／（小）7.5×7.5cm‧1張
▶使用工具：黑色簽字筆、白色簽字筆

※以下使用15cm紙張，作為示範。

①

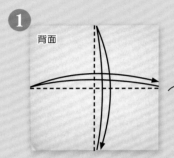

背面

邊與邊對齊後，摺出十字摺線。翻面。

②

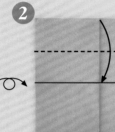

將上邊對齊中心後摺疊。翻面。

③

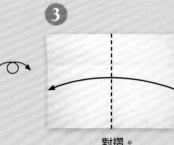

對摺。

④

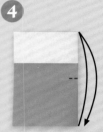

將上下兩側邊對齊後摺出記號。

⑤

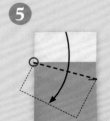

將記號與○連接為摺線，往下摺疊。

⑥

仔細摺疊此摺線

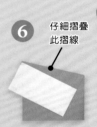

摺疊後的模樣。展開成❸的形狀。

⑦

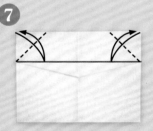

角對齊摺線後摺出摺線。

⑧

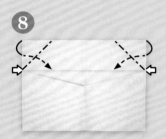

摺疊處作中分摺。

⑨

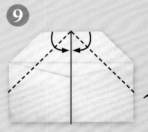

上側邊對齊中心後摺疊。

⑩

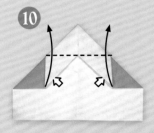

僅取1張的角，往上摺疊。

⑪

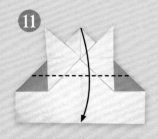

上角對齊下側邊後往下摺疊。

⑫

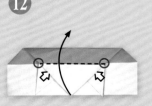

下角沿○與○作為摺線，往上摺疊。

⑬

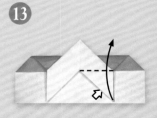

右角沿摺線往上摺疊。

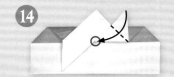

右角與○對齊後摺疊。

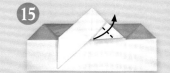

將角稍微超出後摺疊。

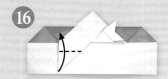

左角稍微超出後往上摺疊。

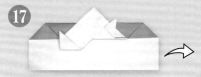

摺疊後的模樣。

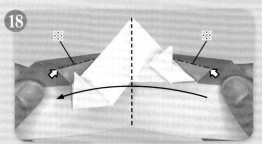

將⑤～⑥摺出的摺線（※）以山摺摺疊。

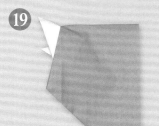

摺疊後的模樣。再展開成⑰的形狀。

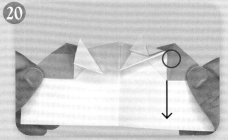

將角往下拉出，將○的部分從裡面往上推出。

將 ⬭ 部分下壓，依圖示摺線摺疊。

摺疊中的模樣。

摺疊後的模樣。左側以相同方式摺疊。

另一側也摺疊完成後的模樣。

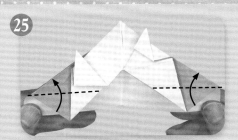

下斜邊對齊側邊後往上摺疊。

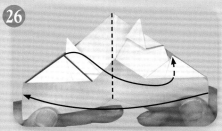

將左右閉合，將左邊角插入右角的開口中。

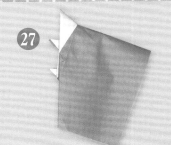

旋轉。

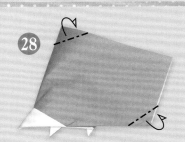

2個邊角作山摺。

完成

描繪表情與花紋圖案後即完成。

貓頭鷹 ▶p.7

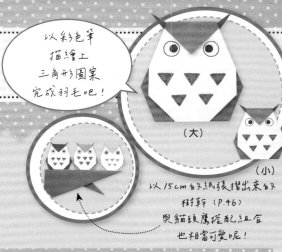

以彩色筆
描繪上
三角形圖案
完成羽毛吧！

（大）

（小）

以15cm的紙張摺出來的
樹幹（P.46）
與貓頭鷹搭配組合
也相當可愛呢！

▶使用摺紙（大・小各1隻）：（大）15×15cm・1張／（小）7.5×7.5cm・1張
▶使用工具：黑色簽字筆、彩色筆

※以下使用15cm紙張，作為示範。

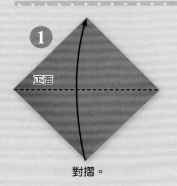

1
正面

對摺。

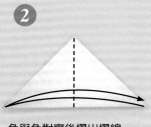

2

角與角對齊後摺出摺線。

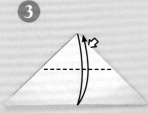

3

僅取一張上角與下邊緣對齊
後摺出摺線。

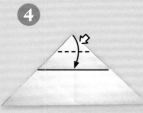

4

僅取一張上角與摺線對齊後
摺疊。

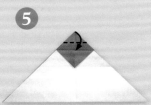

5

依圖示上角與邊緣對齊
後摺疊。

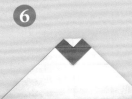

6

摺後的模樣。
翻面。

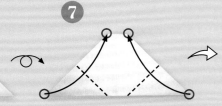

7

將○與○對齊後摺疊。

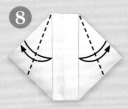

8

將兩側與中間邊緣
對齊後摺出摺線。

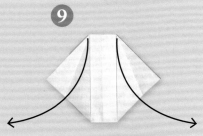

9

摺出摺線後的模樣。
展開成**7**的形狀。

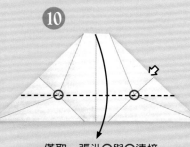

10

僅取一張沿○與○連接
為摺線，往下摺疊。

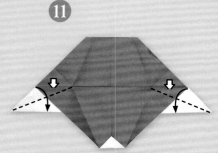

11

僅取一張與下邊緣對齊後摺疊。

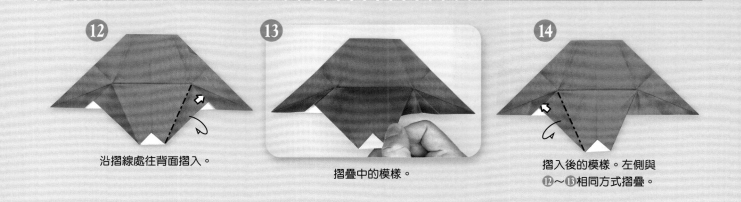

12 沿摺線處往背面摺入。

13 摺疊中的模樣。

14 摺入後的模樣。左側與
⑫～⑬相同方式摺疊。

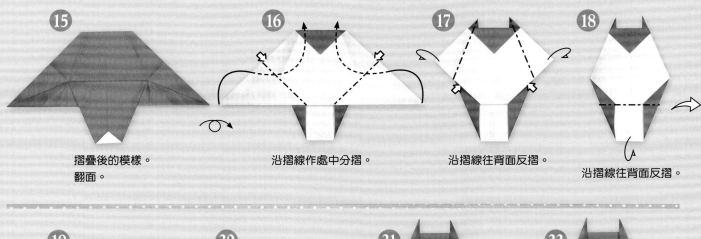

15 摺疊後的模樣。
翻面。

16 沿摺線作處中分摺。

17 沿摺線往背面反摺。

18 沿摺線往背面反摺。

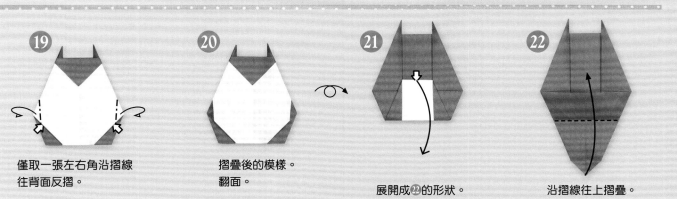

19 僅取一張左右角沿摺線
往背面反摺。

20 摺疊後的模樣。
翻面。

21 展開成⑫的形狀。

22 沿摺線往上摺疊。

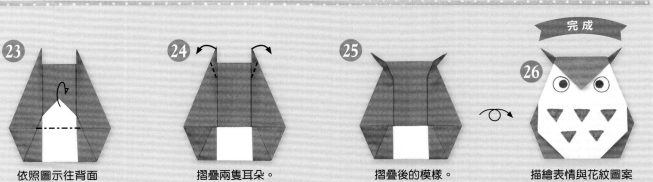

23 依照圖示往背面
摺疊插入中間。

24 摺疊兩隻耳朵。

25 摺疊後的模樣。
翻面。

完 成

26 描繪表情與花紋圖案
後即完成。

松鼠 ▶p.6

把果實塞入頰囊
兩頰圓圓鼓鼓的
萌萌模樣超可愛！

▶使用摺紙（1隻）：頭部…15×15cm·1張／身體…15×15cm·1張
▶使用工具：黑色簽字筆、白色簽字筆、彩色筆、圓形貼紙（黑色5mm）、口紅膠或紙膠帶

⚑ 頭部

①

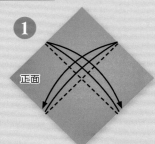

正面

邊與邊對齊後，摺出
十字摺線。

②

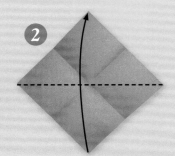

角與角對齊後摺疊。

③

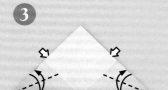

僅取1張依圖示，將左右下側邊
與邊緣對齊，摺出摺線。

④

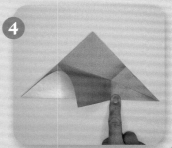

摺出摺線的模樣。

⑤

摺出摺線後的模樣。
翻面。

⑥

角與角對齊後摺出摺線。

⑦

僅取一張，上角與下邊緣
對齊後摺出摺線。

⑧

僅取1張上角與摺線對齊後
摺出摺線。

⑨

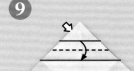

僅取1張摺線與摺線
對齊後摺疊。

⑩

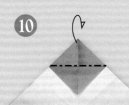

上角沿著邊緣往背面反摺。

⑪

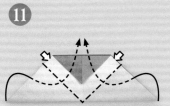

兩角沿摺線作中分摺。

⑫

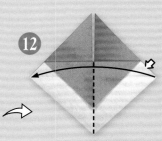

將1張翻向左側。

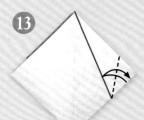

13 右側邊與摺線對齊後摺出摺線。

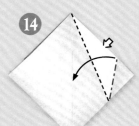

14 將開口展開依摺線摺疊。

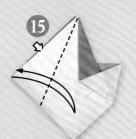

15 左角與中心對齊後摺出摺線。

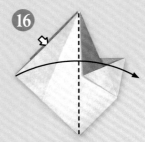

16 取1張翻向右側。

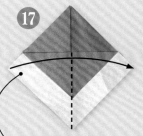

17 翻過去後的模樣。左側與⑫～⑯相同方式摺疊。

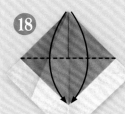

18 左側摺疊後的模樣。上角與邊緣對齊後摺疊。

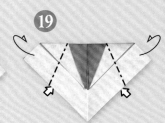

19 將開口展開後，僅取1張沿摺線往背面反摺。

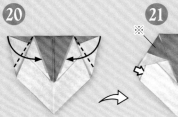

20 左右角與邊緣對齊後摺疊。

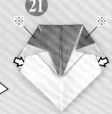

21 將摺疊（※）往中間摺入。

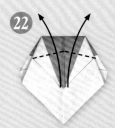

22 將兩角斜斜地上摺作為耳朵。

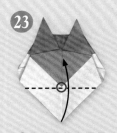

23 沿○的位置往上摺疊。

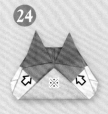

24 將摺疊（※）往中間摺入。

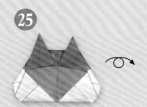

25 翻面。

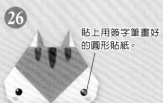

26 將表情與花紋圖案描繪後即頭部完成。

貼上用簽字筆畫好的圓形貼紙。

🚩 **身體**

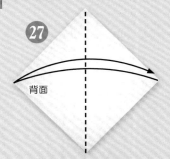

27 角與角對齊後摺出摺線。

背面

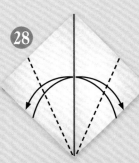

28 左右側邊與中心對齊後摺出摺線。

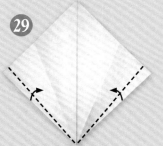

29 左右側邊稍微向內側摺疊。

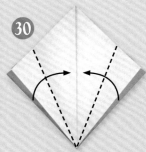

30 摺出摺線。

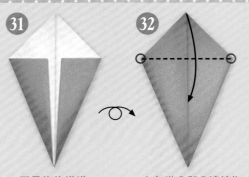

31

摺疊後的模樣。
翻面。

32

上角沿○與○連接為
摺線,往下摺疊。

33

角與側邊對齊後
摺出摺線。

34

角與○對齊後摺疊。

35

摺疊後的模樣。
翻面。

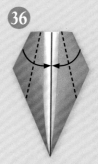

36

左右側邊對齊中心
後摺疊。

37

以○的位置為基
準往上摺疊。

38

摺疊後的模樣。

39

摺出摺線。

40

將※往中間
摺進去。

41

上角往下
展開。

42

展開後的
模樣。

43

以○為起點
對齊同側邊
後往上摺疊。

44

摺疊後的模樣。
翻面。

45

沿摺線往背面
反摺。

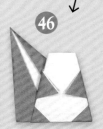

46

摺疊後的模樣。
翻面。

47

依圖示,摺疊邊角。

48

摺疊後的模樣。
翻面。

49

身體完成。

完成

50

將身體插入頭部的縫
隙處並黏貼即完成。

銀喉長尾山雀 ▶p.7

雲精靈
銀喉長尾山雀。
也常藏身於
樹幹中（P.46）呢！

（大）

（小）

也可以站立唷！

▶使用摺紙（大‧小各1隻）：（大）15×15cm‧1張／（小）7.5×7.5cm‧1張
▶使用工具：黑色簽字筆或彩色筆

※以下使用15cm紙張，作為示範。

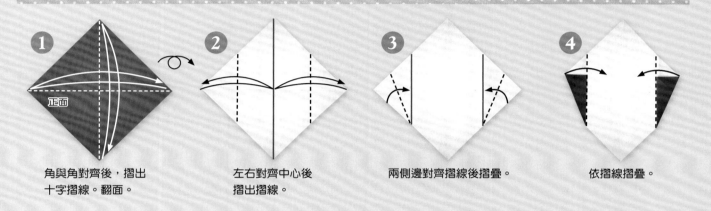

1 角與角對齊後，摺出十字摺線。翻面。

2 左右對齊中心後摺出摺線。

3 兩側邊對齊摺線後摺疊。

4 依摺線摺疊。

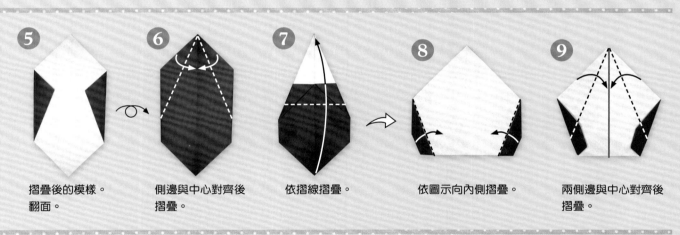

5 摺疊後的模樣。翻面。

6 側邊與中心對齊後摺疊。

7 依摺線摺疊。

8 依圖示向內側摺疊。

9 兩側邊與中心對齊後摺疊。

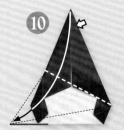
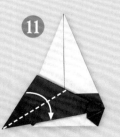
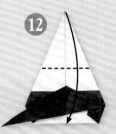
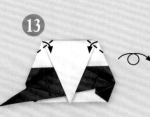
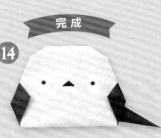

10 僅取1張上角與下側邊的延長線對齊後往左摺疊。

11 摺出摺線。

12 上角與下側邊對齊後摺疊。

13 左右角稍微摺疊。翻面。

完成

14 描繪上表情後即完成。

蜜蜂 ▶p.6

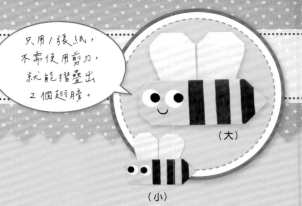

只用1張紙，不需使用剪刀，就能摺疊出2個翅膀。

（大）

（小）

▶使用摺紙（大、小各1隻）：（大）15×15cm‧1張／（小）15×15cm‧1張
▶使用工具：黑色簽字筆、彩色筆、圓形貼紙（大圓為白色15mm與黑色8mm。
　　　　　　小圓為白色8mm與黑色5mm）

※以下使用15cm紙張，作為示範。

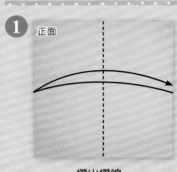

1 正面

摺出摺線。

2

左右側邊與中心對齊後摺疊。

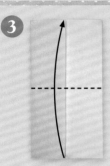

3

往上對摺。

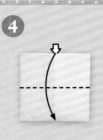

4

僅取1張對齊下側邊後往下摺疊。

5

摺疊後的模樣。展開成①的形狀。

6

展開後的模樣。翻面。

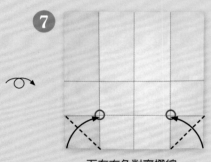

7

下左右角對齊摺線交叉點○後摺疊。

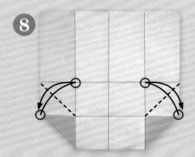

8

將○與○對齊依圖示摺出摺線。

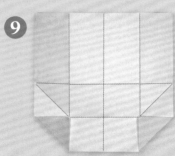

9

摺出摺線後的模樣。翻面。

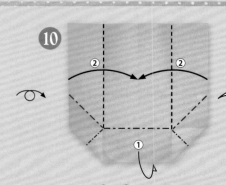

10

依①、②的順序摺疊。

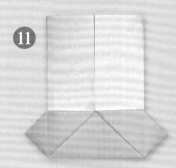

11

摺疊後的模樣。

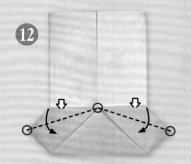

12

沿〇與〇連接為摺線
往下摺疊。

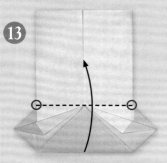

13

沿〇與〇連接為摺線
往上摺疊。

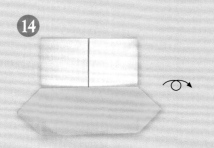

14

摺疊後的模樣。
翻面。

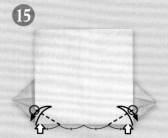

15

以〇為起點依圖示摺出
摺線。

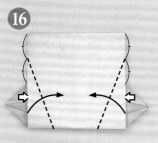

16

沿⑮的摺線及圖示，
摺出摺線後摺疊。

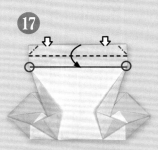

17

僅取1張與〇與〇連接線
對齊後摺疊。

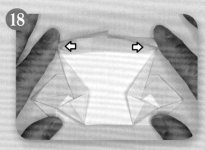

18

如圖示，將左右兩端展開摺疊後，
攤平成三角形。

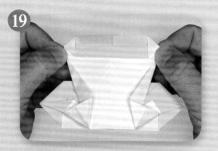

19

攤平成三角形的模樣。

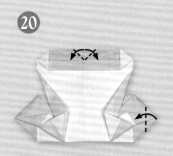

20

將3個邊角摺疊。

21

摺疊後的模樣。
翻面。

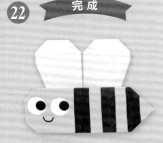

22 完成

黏貼上圓形貼紙，描繪
上表情後即完成。

跳躍海豚 ▶p.8

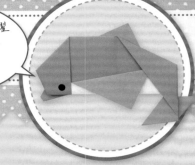

小海豚旋轉跳躍
展現優美舞姿
大力鼓掌喝采!

▶使用摺紙（1隻）：15×15cm・1張
▶使用工具：剪刀、圓形貼紙（黑色5mm）

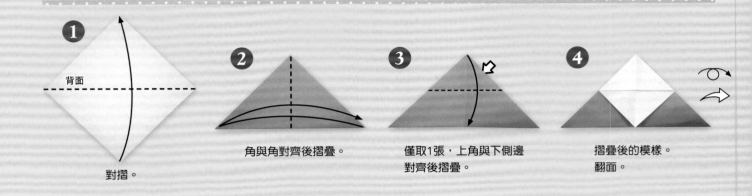

1 背面
對摺。

2 角與角對齊後摺疊。

3 僅取1張，上角與下側邊
對齊後摺疊。

4 摺疊後的模樣。
翻面。

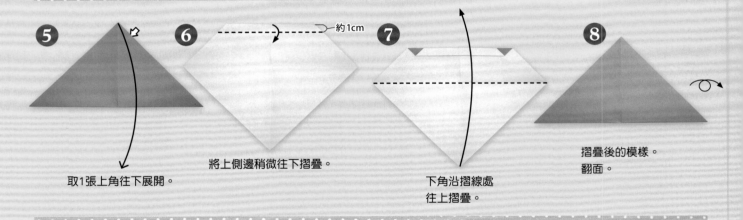

5 取1張上角往下展開。

6 約1cm
將上側邊稍微往下摺疊。

7 下角沿摺線處
往上摺疊。

8 摺疊後的模樣。
翻面。

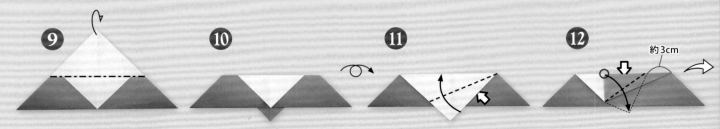

9 上角沿邊緣處往背面摺疊。

10 摺疊後的模樣。
翻面。

11 對齊上側邊後摺疊。

12 約3cm
將○往下稍微超出後斜摺。

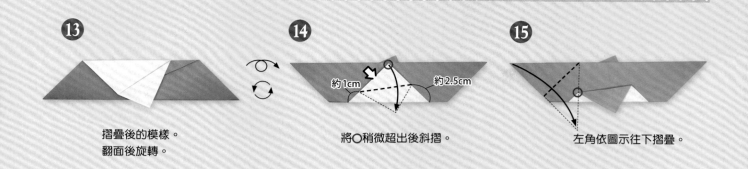

13
摺疊後的模樣。
翻面後旋轉。

14
約1cm　約2.5cm
將○稍微超出後斜摺。

15
左角依圖示往下摺疊。

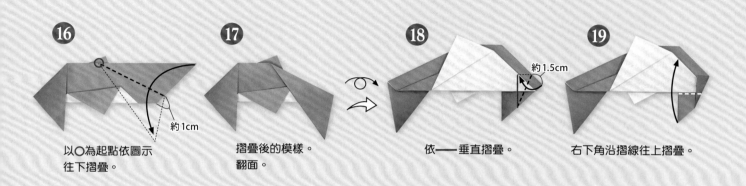

16
約1cm
以○為起點依圖示
往下摺疊。

17
摺疊後的模樣。
翻面。

18
約1.5cm
依——垂直摺疊。

19
右下角沿摺線往上摺疊。

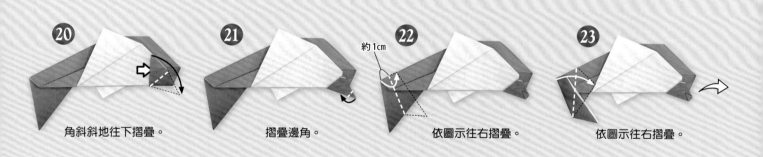

20
角斜斜地往下摺疊。

21
摺疊邊角。

22
約1cm
依圖示往右摺疊。

23
依圖示往右摺疊。

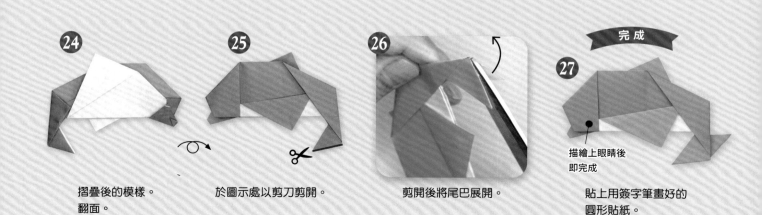

24
摺疊後的模樣。
翻面。

25
於圖示處以剪刀剪開。

26
剪開後將尾巴展開。

完成

27
描繪上眼睛後
即完成

貼上用簽字筆畫好的
圓形貼紙。

鯨魚 ▶p.8

冒出圓形大頭的
大鯨魚噴出
高高的水花
開心地打招呼呢！

（大）

（小）

▶使用摺紙（大・小各1隻）：（大）15×15cm・1張／（小）7.5×7.5cm・1張
▶使用工具：黑色簽字筆、白色簽字筆、圓形貼紙（大圓為白色15mm。小圓為白色8mm）

※以下使用15cm紙張，作為示範。

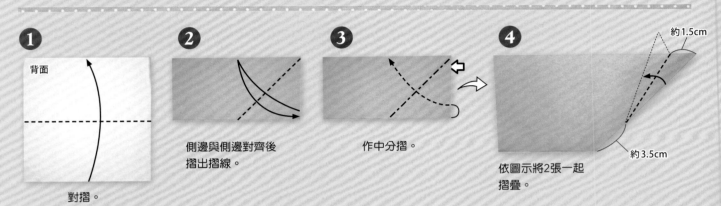

① 背面
對摺。

② 側邊與側邊對齊後
摺出摺線。

③ 作中分摺。

④ 約1.5cm
約3.5cm
依圖示將2張一起
摺疊。

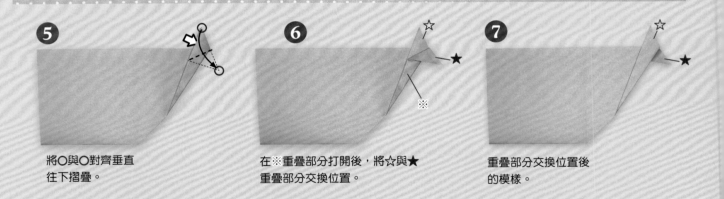

⑤ 將〇與〇對齊垂直
往下摺疊。

⑥ 在※重疊部分打開後，將☆與★
重疊部分交換位置。

⑦ 重疊部分交換位置後
的模樣。

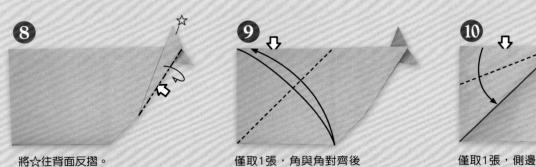

⑧ 將☆往背面反摺。

⑨ 僅取1張，角與角對齊後
摺出摺線。

⑩ 僅取1張，側邊與摺線
對齊後摺疊。

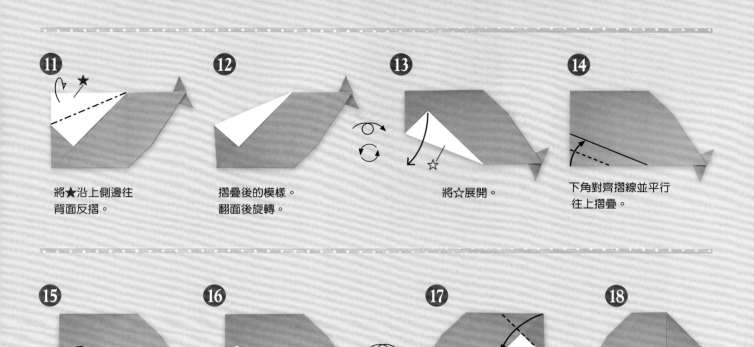

11 將★沿上側邊往
背面反摺。

12 摺疊後的模樣。
翻面後旋轉。

13 將☆展開。

14 下角對齊摺線並平行
往上摺疊。

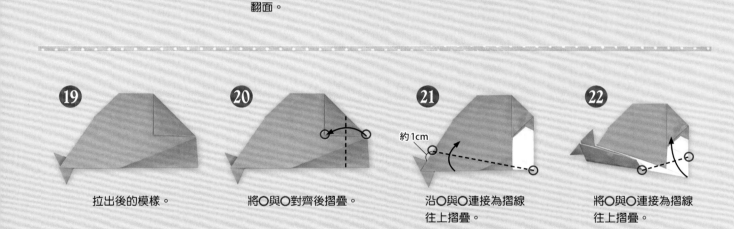

15 沿摺線往上摺疊。

16 摺疊後的模樣。
翻面。

17 依圖示摺疊。

18 將※拉出。

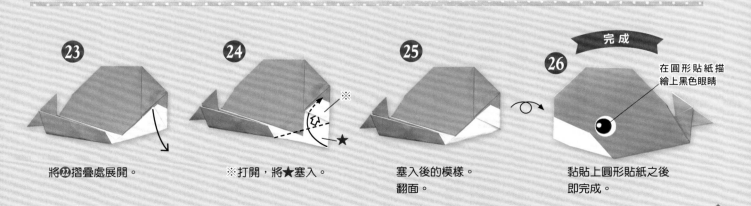

19 拉出後的模樣。

20 將○與○對齊後摺疊。

21 約1cm
沿○與○連接為摺線
往上摺疊。

22 將○與○連接為摺線
往上摺疊。

23 將❷摺疊處展開。

24 ※打開,將★塞入。

25 塞入後的模樣。
翻面。

完成

26 在圓形貼紙描
繪上黑色眼睛

黏貼上圓形貼紙之後
即完成。

企鵝 ▶p.9

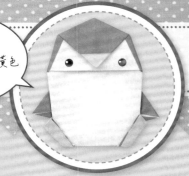

使用彩色筆
將嘴喙與腳塗上黃色
就完成了！

▶使用摺紙（1隻）：15×15cm・1張
▶使用工具：黑色簽字筆、白色簽字筆、圓形貼紙（黑色5mm）

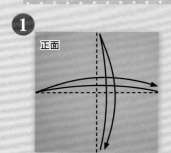

① 正面

邊與邊對齊後，摺出十
字摺線。

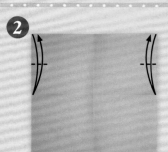

②

左右側邊與中心對齊後
摺出記號。

③

將側邊與②的記號對齊後
摺出摺線。

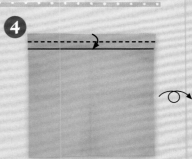

④

將側邊與③的記號對齊後
摺疊。翻面。

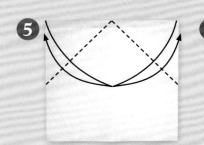

⑤

左右角與中心對齊後
摺出摺線。

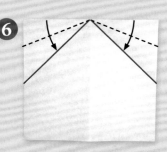

⑥

上側邊與摺線對齊後摺疊。

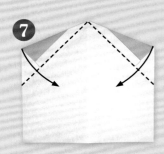

⑦

沿摺線摺疊。

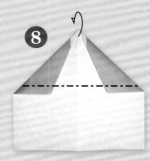

⑧

沿摺線處往背面摺疊。

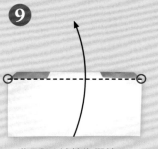

⑨

沿○與○連接為摺線
往上摺疊。

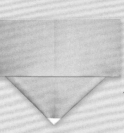

⑩

摺疊後的模樣。
翻面。

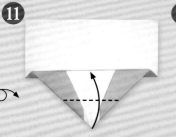

⑪

下角與上側緣對齊後
往上摺疊。

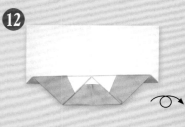

⑫

摺疊後的模樣。
翻面。

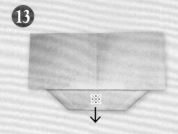

13

將※拉出。

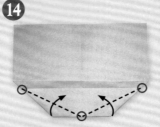

14

沿○與○連接為摺線
往上摺疊。

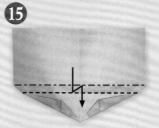

15

將⑬拉出的部分恢復成
原來的模樣。

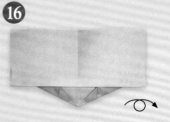

16

恢復成原來的模樣。
翻面。

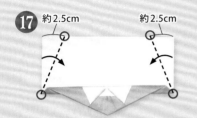

17

約2.5cm　　約2.5cm

沿○與○連接為摺線
往內側摺疊。

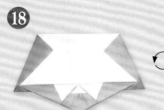

18

摺疊後的模樣。
旋轉。

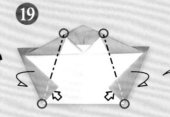

19

沿○與○連接為摺線
往背面反摺。

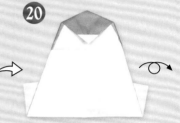

20

摺疊後的模樣。
翻面。

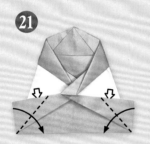

21

左右側邊與下側邊
對齊後摺疊。

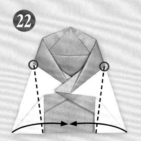

22

以○為起點將左右角與
中心對齊後摺疊。

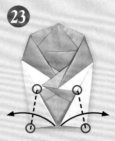

23

沿○與○連接為摺線向
外側摺疊。

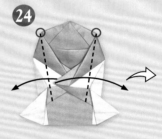

24

以○為起點稍微超出
後摺疊。

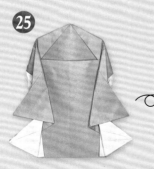

25

摺疊後的模樣。
翻面。

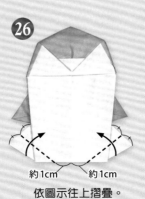

26

約1cm　　約1cm

依圖示往上摺疊。

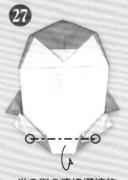

27

沿○與○連接摺線往
背面反摺。

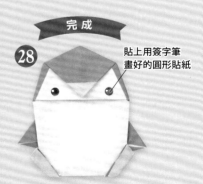

完成

28

貼上用簽字筆
畫好的圓形貼紙

將嘴喙與腳塗上顏色，
描繪上眼睛後即完成。

白熊

 ▶p.9

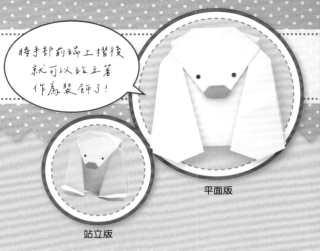

將手部前端上摺後就可以站立著作為裝飾了！

平面版

站立版

▶使用摺紙（1隻）：15×15cm・1張
▶使用工具：黑色簽字筆

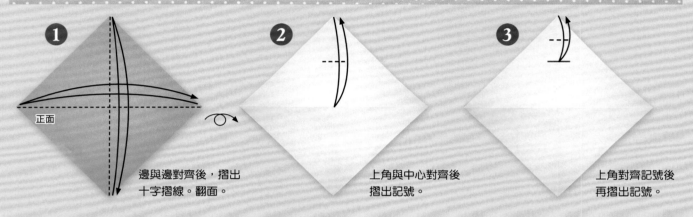

❶ 正面
邊與邊對齊後，摺出十字摺線。翻面。

❷ 上角與中心對齊後摺出記號。

❸ 上角對齊記號後再摺出記號。

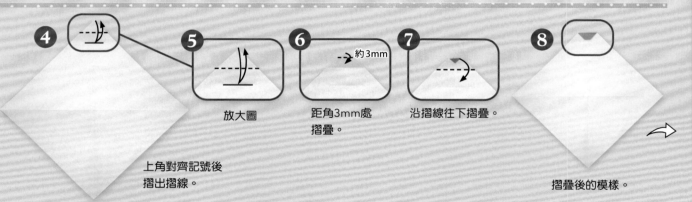

❹ 上角對齊記號後摺出摺線。

❺ 放大圖

❻ 距角3mm處摺疊。 約3mm

❼ 沿摺線往下摺疊。

❽ 摺疊後的模樣。

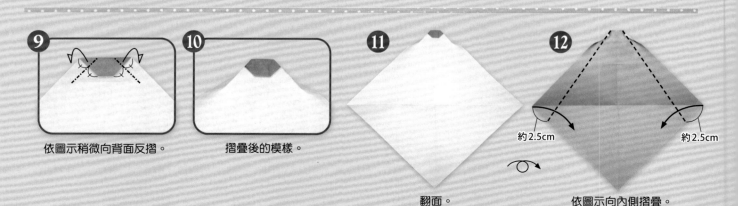

❾ 依圖示稍微向背面反摺。

❿ 摺疊後的模樣。

⓫ 翻面。

⓬ 約2.5cm 約2.5cm 依圖示向內側摺疊。

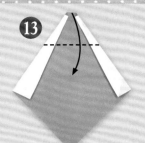

13

將上側邊對齊摺線後
往下摺疊。

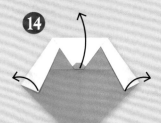

14

摺疊後的模樣。
將3處展開。

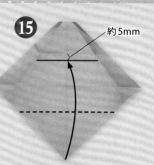

約5mm

15

下角對齊上摺線下方
約5mm處往上摺疊。

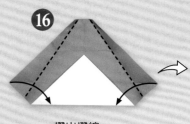

16

摺出摺線。

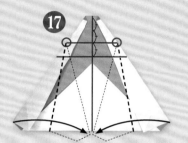

17

以〇為起點將左右角對
齊中心後往內側摺疊。

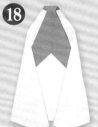

18

摺疊後的模樣。

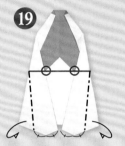

19

依圖示左右兩側
摺往背面。

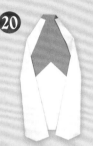

20

摺疊後的模樣。

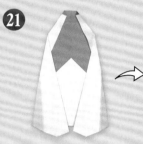

21

恢復後的模樣。

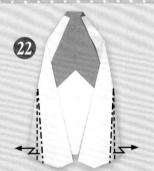

22

僅將1張如錯位般
作段摺。

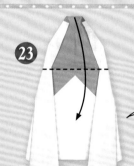

23

摺出摺線。

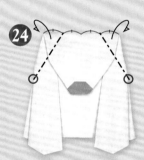

24

將邊角往背面摺疊。

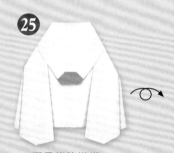

25

摺疊後的模樣。
翻面。

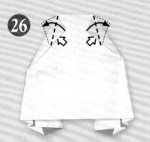

26

將角稍微超出去後
摺疊。

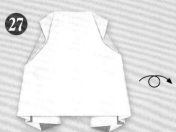

27

摺疊後的模樣。
翻面。

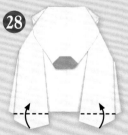

28

平面版完成。左右角
朝上摺疊調整後即成
為站立版。

完成

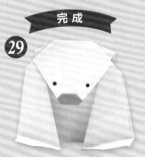

29

描繪上眼睛之後
即完成。

小爪水獺 ▶p.9

一大一小排排站
轉頭看向彼此的一刻
生動又溫馨！

（大）

（小）

也可以站立唷！

▶使用摺紙（大·小各1隻）：（大）15×15cm·1張／（小）10×10cm·1張
▶使用工具：黑色簽字筆

※以下使用15cm紙張，作為示範。

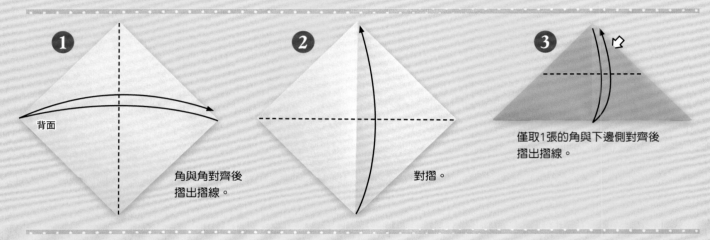

❶ 角與角對齊後摺出摺線。

背面

❷ 對摺。

❸ 僅取1張的角與下邊側對齊後摺出摺線。

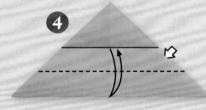

❹ 僅取1張，將摺線對齊下側邊後摺出摺線。

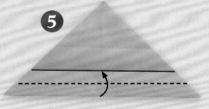

❺ 下側邊對齊摺線後摺疊。

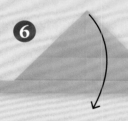

❻ 摺疊後的模樣。展開❼的形狀。

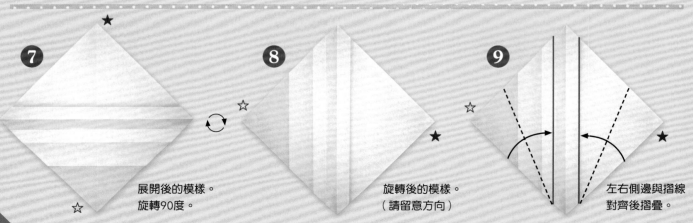

❼ 展開後的模樣。旋轉90度。

❽ 旋轉後的模樣。（請留意方向）

❾ 左右側邊與摺線對齊後摺疊。

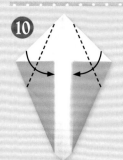

10 左右側邊與摺線
對齊後摺疊。

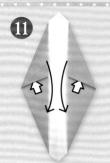

11 從內側將邊角拉出。

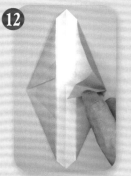

12 拉出來的模樣。

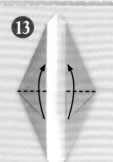

13 將拉出的邊角
往上摺疊。

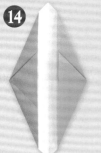

14 摺疊後的模樣。

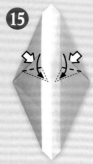

15 左右角沿摺線
摺疊。

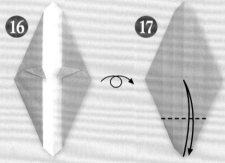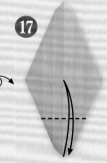

16 摺疊後的模樣。
翻面。

17 下角對齊中心後
摺出摺線。

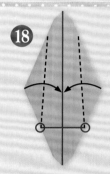

18 以〇為起點將兩角與
中心對齊後摺疊。

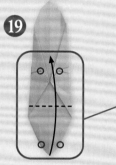

19 將〇與〇對齊後
摺疊。

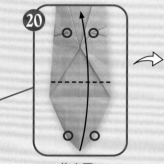

20 放大圖。

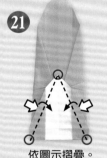

21 依圖示摺疊。

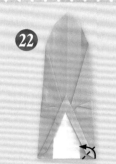

22 右下角稍微摺疊。

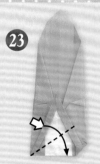

23 左側邊與下側邊
對齊後摺疊。

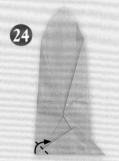

24 左下角稍微摺疊。

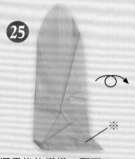

25 摺疊後的模樣。翻面。
（調整※的角度使之站立）

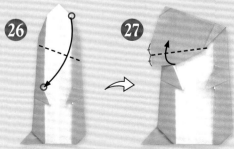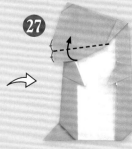

26 將〇與〇對齊後摺疊。

27 依圖示往上摺疊。

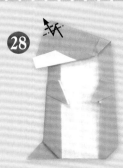

28 將上角作段摺。

完成

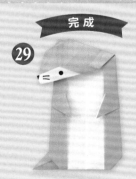

29 描繪上表情後即完成。

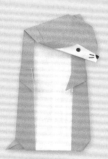

將26作反向的話，
可改變臉部方向。

青蛙 ▶p.9

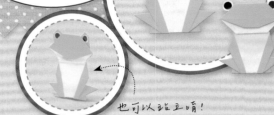

▶使用摺紙（大・小各1隻）：（大）頭部…15×15cm・1張／身體…15×15cm・1張
　　　　　　　　　　　　　（小）頭部…12×12cm・1張／身體…12×12cm・1張
▶使用工具：黑色簽字筆、圓形貼紙（大小都是15mm）、口紅膠或紙膠帶

※以下使用15cm紙張，作為示範。

頭部

❶

背面

角與角對齊後，摺出
十字摺線。

❷

上角對齊中心後摺出
摺線。

❸

將側邊與摺線對齊後
摺疊。

❹

將側邊與摺線對齊後
摺疊。

❺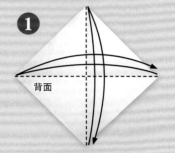

放大圖

上角稍微摺疊。

❻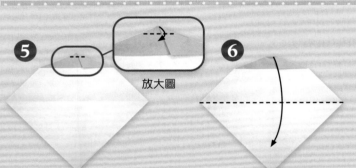

沿摺線往下摺疊。

❼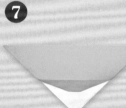

摺疊後的模樣。
翻面。

❽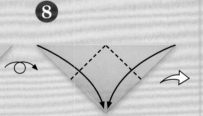

左右角與角對齊後
摺疊。

❾

將上角與角對齊後
摺出摺線。

❿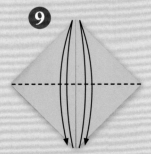

約1cm

約1cm

依圖示往上摺疊。

⓫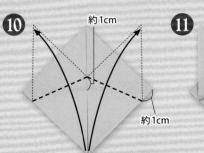

摺疊後的模樣。

⓬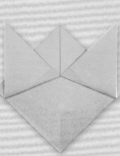

摺疊邊角。

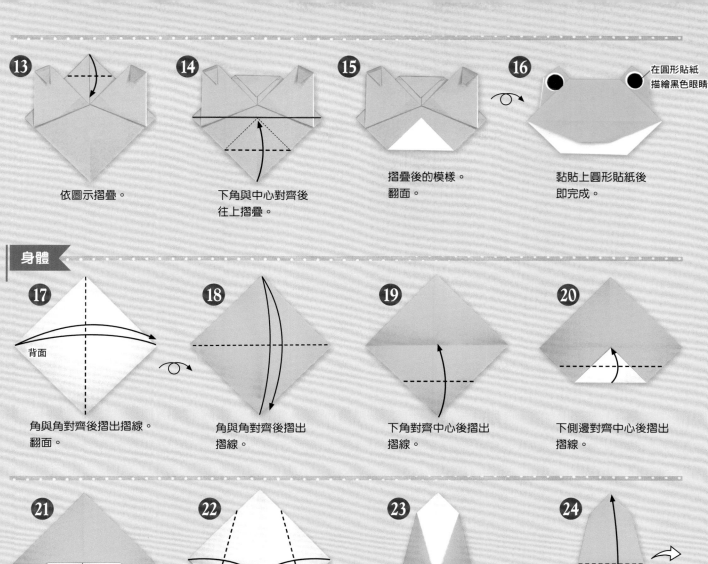

13 依圖示摺疊。

14 下角與中心對齊後往上摺疊。

15 摺疊後的模樣。翻面。

16 黏貼上圓形貼紙後即完成。

在圓形貼紙描繪黑色眼睛

身體

17 背面 角與角對齊後摺出摺線。翻面。

18 角與角對齊後摺出摺線。

19 下角對齊中心後摺出摺線。

20 下側邊對齊中心後摺出摺線。

21 將摺疊的部份打開。翻面。

22 左右角與○對齊後摺疊。

23 摺疊後的模樣。翻面。

24 沿摺線摺疊。

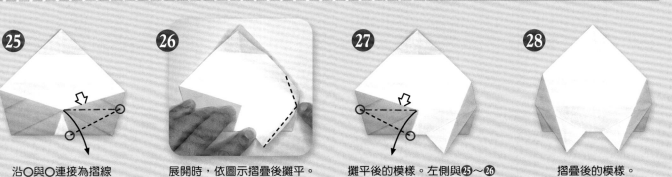

25 沿○與○連接為摺線摺疊後展開。

26 展開時，依圖示摺疊後攤平。

27 攤平後的模樣。左側與㉕～㉖相同方式摺疊。

28 摺疊後的模樣。

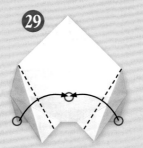

㉙ 左右角與〇對齊後摺疊。

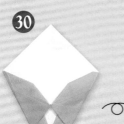

㉚ 摺疊後的模樣。翻面。

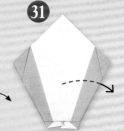

㉛ 將背面㉙摺疊處展開。

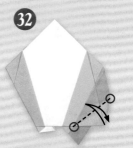

㉜ 以〇與〇連接線，摺出摺線。

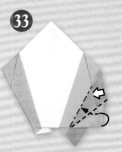

㉝ 將開口展開後，將邊角往中間 摺入。

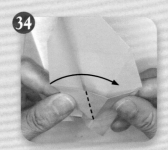

㉞ 開口展開時的模樣。依圖示摺疊。

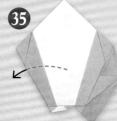

㉟ 摺疊後的模樣。左側與㉛～㉞相同方式摺疊。

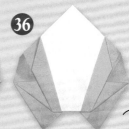

㊱ 摺疊後的模樣。翻面。

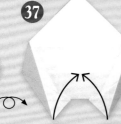

㊲ 左右角往上摺疊。

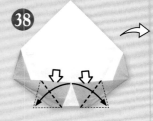

㊳ 左右角依圖示摺疊。

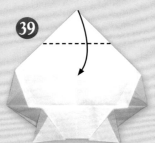

㊴ 上角沿摺線往下摺疊。

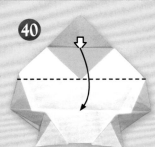

㊵ 將側邊沿摺線往下摺疊。

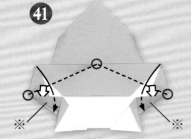

㊶ 沿〇與〇連接為摺線往下摺疊，將※展開後 塞入中間。

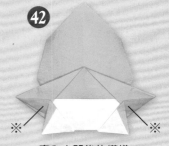

㊷ 塞入中間後的模樣。

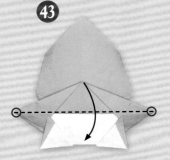

㊸ 沿〇與〇連接為摺線往下摺疊。

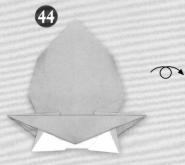

㊹ 摺疊後的模樣。翻面。

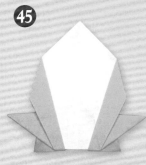

㊺ 身體完成。將㊸摺疊部份調整角度 就能夠站立。

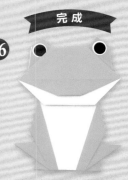

完成

㊻ 將頭部黏貼在身體後即完成。

兔子人偶 ▶ p.10

一起動手作
以兔子為主角的
女兒節人偶裝飾吧！

也可以站立唷！

▶使用摺紙（各1隻）：女雛…15×15cm・1張／男雛…10×10cm・1張
　　　　　　　　　　木杓…2×2cm・1張／扇子…2×2cm・1張

▶使用工具：黑色簽字筆、口紅膠、剪刀

女雛

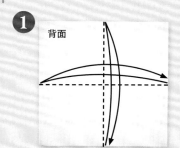

1 背面

邊與邊對齊後，摺出
十字摺線。

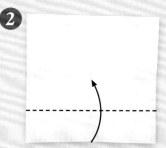

2

下側邊沿摺線摺疊。

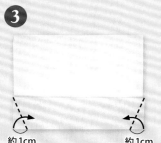

3 約1cm　約1cm

摺疊邊角。

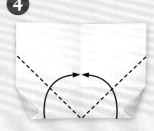

4

將下側邊與中心對齊後
摺疊。

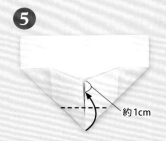

5 約1cm

摺疊邊角。

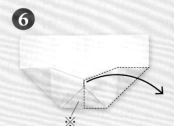

6 ※

一邊將※壓住，一邊將邊角
往右側拉出。

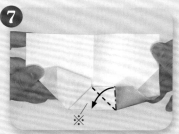

7 ※

拉出的模樣。依※圖示將摺線
修正後摺疊。

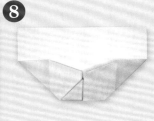

8

摺疊後的模樣。左側與
6～**7**相同方式摺疊。

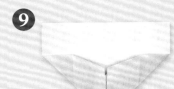

9

左側摺疊完成的模樣。
翻面。

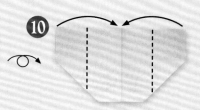

10

左右側邊與中心對齊後
摺疊。

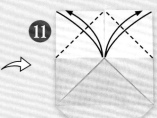

11

將邊角與中心對齊後
摺出摺線。

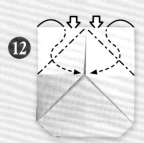

12

沿摺線作中分摺。

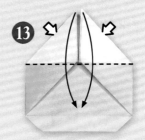

13

左右角往下摺疊。

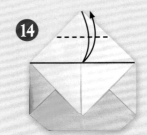

14

上角對齊摺線後摺出摺線。

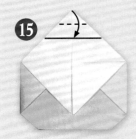

15

上角對齊摺線後摺疊。

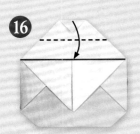

16

上側邊對齊摺線後摺疊。

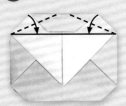

17

左右角對齊摺線後摺疊。

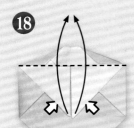

18

左右角往上摺疊。

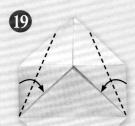

19

兩側邊對齊側緣後
往內側摺疊。

20

角與角對齊後摺疊。

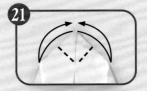

21

⑳的放大圖。

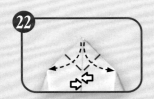

22

沿摺線處作中分摺。

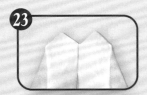

23

摺疊後的模樣。

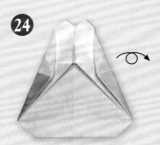

24

翻面。

男雛

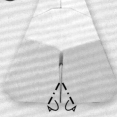

25

將邊角稍微內摺。

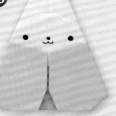

26

描繪上表情後女雛
即完成。

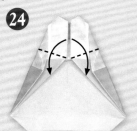

24

從女雛的㉔開始，
將耳朵往下摺。

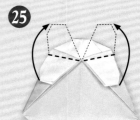

25

摺線稍微下移，
再往上摺疊。

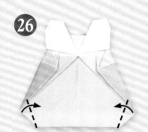

㉖ 稍微摺疊邊角。

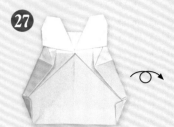

㉗ 摺疊後的模樣。
翻面。

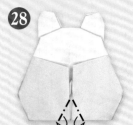

㉘ 將邊角朝內稍微反摺。

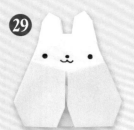

㉙ 描繪上表情後男雛
即完成。

木杓

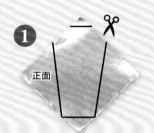

正面

❶ 依圖示裁剪。

完成

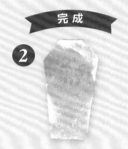

❷ 木杓完成。

扇子

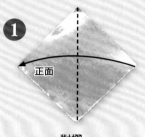

正面

❶ 對摺。

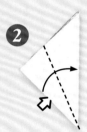

❷ 兩側邊對齊後摺疊。

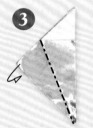

❸ 將後方1張側邊
往背面反摺。

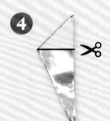

❹ 依圖示裁剪。

❺ 裁剪後的模樣。
展開。

完成

❻ 扇子完成。

完成

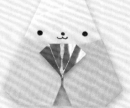

將扇子黏貼在女雛上。
完成。

完成

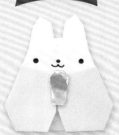

將木杓黏貼於男雛上。
完成。

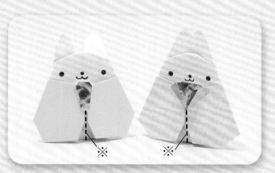

將※往後側壓摺後即可站立作為裝飾。

77

復活節兔子 ▶p.10

1張紙就完成!
從彩蛋破殼而出
的俏皮長耳兔。

也可以站立唷!

▶使用摺紙(1隻):15×15cm・1張
▶使用工具:黑色簽字筆、彩色筆

選有花色圖案的摺紙時,將圖案作為背面開始,完成時就出現花色圖案的彩蛋囉!

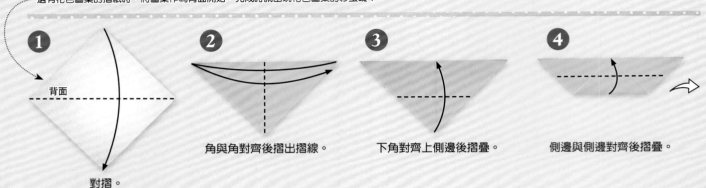

1 背面
對摺。

2 角與角對齊後摺出摺線。

3 下角對齊上側邊後摺疊。

4 側邊與側邊對齊後摺疊。

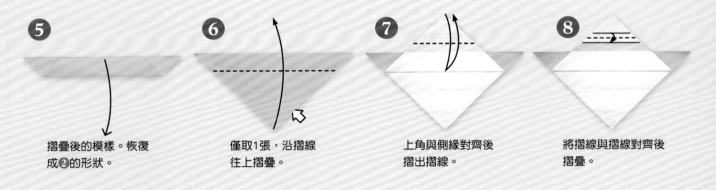

5 摺疊後的模樣。恢復成**2**的形狀。

6 僅取1張,沿摺線往上摺疊。

7 上角與側緣對齊後摺出摺線。

8 將摺線與摺線對齊後摺疊。

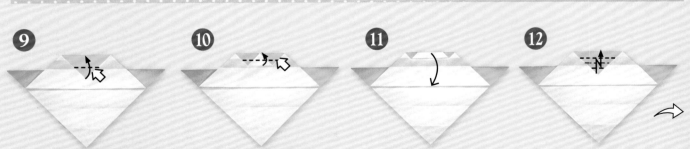

9 下角對齊上側緣後摺疊。

10 上下側邊對齊後對摺。

11 摺疊後的模樣。恢復成**9**的形狀。

12 沿摺線處段摺。

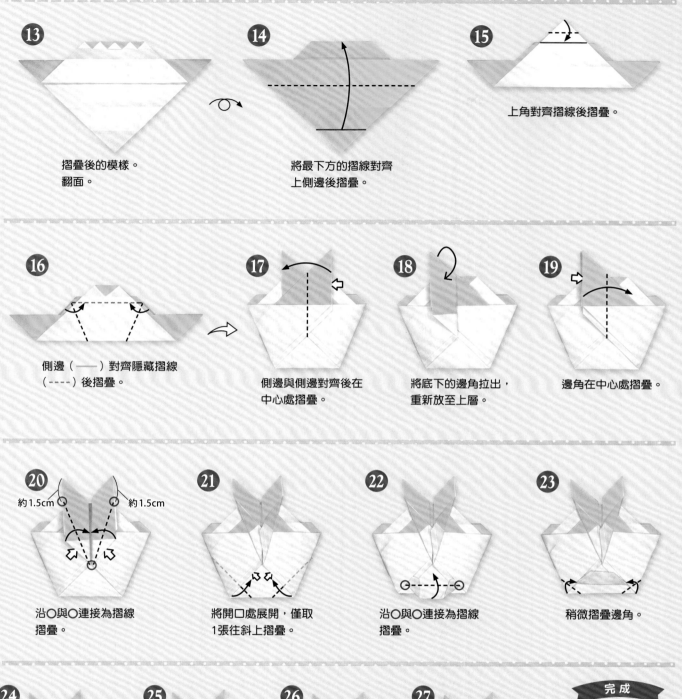

13 摺疊後的模樣。翻面。

14 將最下方的摺線對齊上側邊後摺疊。

15 上角對齊摺線後摺疊。

16 側邊（——）對齊隱藏摺線（----）後摺疊。

17 側邊與側邊對齊後在中心處摺疊。

18 將底下的邊角拉出，重新放至上層。

19 邊角在中心處摺疊。

20 約1.5cm 約1.5cm 沿○與○連接為摺線摺疊。

21 將開口處展開，僅取1張往斜上摺疊。

22 沿○與○連接為摺線摺疊。

23 稍微摺疊邊角。

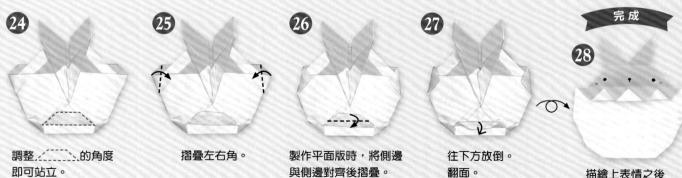

24 調整 ⌒ 的角度即可站立。

25 摺疊左右角。

26 製作平面版時，將側邊與側邊對齊後摺疊。

27 往下方放倒。翻面。

完成

28 描繪上表情之後即完成。

萬聖節服裝 ▶p.11

 帽子 領結 披風

小狐狸　大老虎
—帽子
—領結
—披風

為動物們換上
萬聖節風服裝
享受變裝樂趣吧！

▶使用摺紙（各1隻）：小狐狸（P.48）・大老虎（P.43）共同使用
　　　　帽子…10×10cm・1張／領結…2×2cm・1張／披風…7.5×7.5cm・1張
▶使用工具：口紅膠、剪刀

帽子

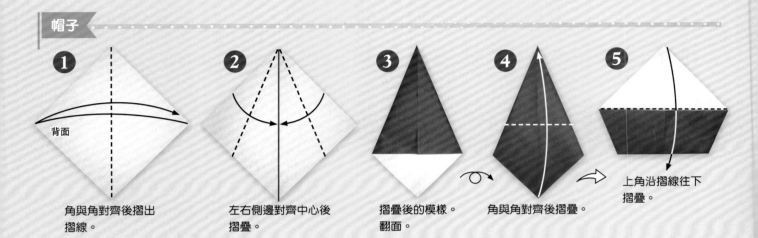

1 角與角對齊後摺出摺線。

2 左右側邊對齊中心後摺疊。

3 摺疊後的模樣。翻面。

4 角與角對齊後摺疊。

5 上角沿摺線往下摺疊。

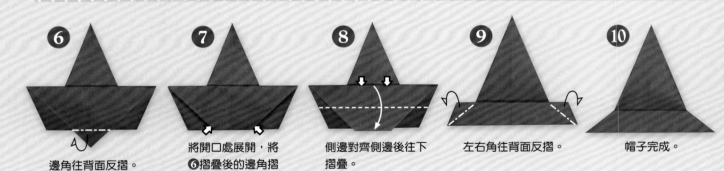

6 邊角往背面反摺。

7 將開口處展開，將❻摺疊後的邊角摺入內側。

8 側邊對齊側邊後往下摺疊。

9 左右角往背面反摺。

10 帽子完成。

領結

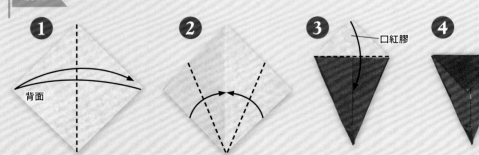

1 角與角對齊後摺出摺線。

2 左右側邊對齊中心後摺疊。

3 口紅膠
上角塗抹口紅膠後，沿側緣處摺疊。

4 摺疊後的模樣。共製作2個。

5 僅將其中1個的邊角剪下。

6

7

8

1

口紅膠

將另1個的邊角塗上口紅膠
後，插入於已剪開口處。

插入後的模樣。
翻面。

領結完成。

背面

對摺。

2

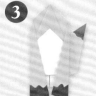

3

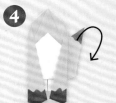

4

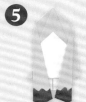

5

6

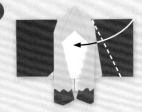

摺疊後的模樣。

請準備好身體
（小狐狸）P.49。

將尾巴往背面
反摺。

摺疊後的模樣。

將❺放在❷的上層，
依圖示摺疊。

7

8

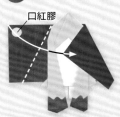

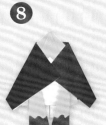

完成

9

小狐狸

1

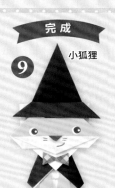

2

3

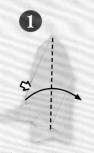

口紅膠

邊角塗上口紅膠後，再
與❻相同方式摺疊。

披風完成。

將頭部、領結、帽子
黏貼組合即完成。

將身體（大老虎）P.45
翻面後開始進行。取1
張翻向右側。

邊角恢復
原狀。

摺出摺線。

4

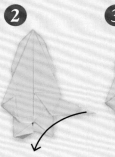

5

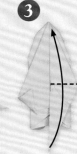

6

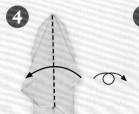

7

完成

8

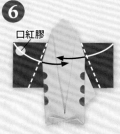

大老虎

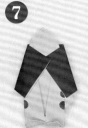

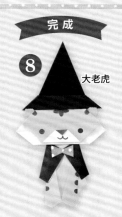

取1張翻向左側。
翻面。

將披風與狐狸以
相同方式摺疊。

口紅膠

將❹放在❺的上層，
依圖示摺疊。

披風完成。

將頭部、領結、帽子
黏貼組合即完成。

煙囪貓咪 ▶p.11

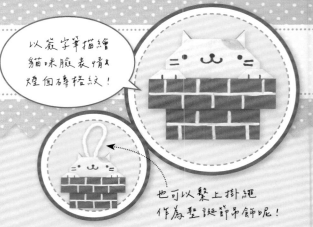

以簽字筆描繪
貓咪臉表情及
煙囪磚格紋！

也可以繫上掛繩
作為聖誕節吊飾呢！

▶使用摺紙（1隻）：15×15cm·1張
▶使用工具：黑色簽字筆、彩色筆、白色簽字筆

1

背面

邊與邊對齊後，摺出摺線。

2

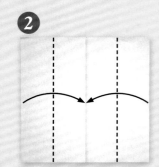

左右側邊與中心對齊後摺疊。

3

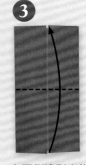

上下側邊對齊後，對摺。

4

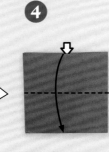

僅取1張，上下側邊對齊後往下摺疊。

5

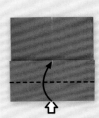

僅取1張，下側邊對齊邊緣後摺疊。

6

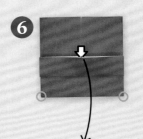

上半側保持原狀，下半側以○與○連接為中心，往下展開。

7

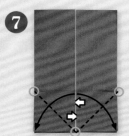

以○與○連接為摺線，並由此將開口展開。

8

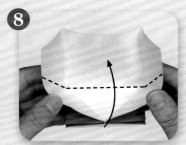

沿摺線往上摺疊後攤平。

9

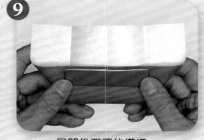

展開後攤平的模樣。

10

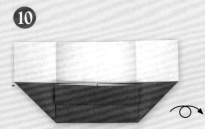

攤平後的模樣。翻面。

11

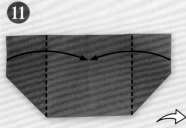

左右側與中心對齊後摺疊。

12

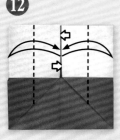

與左右側邊對齊後摺出摺線。

13

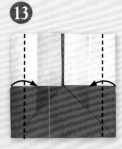

側邊對齊摺線後摺疊。

14

將懸空處（※）的三角形
展開後攤平。

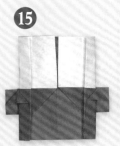

15

攤平後的模樣。

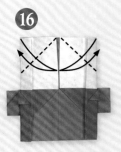

16

左右角與中心對齊
後摺出摺線。

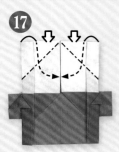

17

左右角作中分摺。

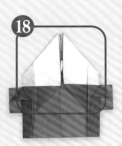

18

摺疊後的模樣。

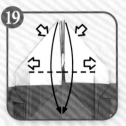

19

左右開口稍微展開，
讓邊角往下摺疊。

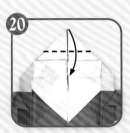

20

上角對齊摺線後
往下摺疊。

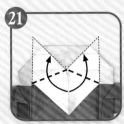

21

下兩角分別對齊邊緣
後往斜上方摺疊。

22

左右開口稍微展開，
將邊角往上摺疊。

23

摺疊後的模樣。
翻面。

24

取2張往下方展開。

25

以○與○連接為摺
線，並由此將開口
往上展開。

26

展開中的模樣。沿摺線處
往上摺疊。

27

沿摺線處往背面反摺。

28

左右角沿邊緣處
往下摺疊。

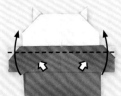

29

依圖示將邊角
往上摺疊。

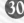

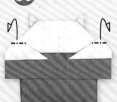

30

左右角稍微往背面
反摺。

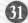

31

在重疊部分，將
┈┈┈┈往內
側摺入。

完成

32

描繪上表情和圖案
後即完成。

聖誕襪貓咪

 ▶p.11

在背面黏貼毛線
就變成
聖誕節吊飾了！

▶使用摺紙（1隻）：15×15cm・1張
▶使用工具：黑色簽字筆、彩色筆、口紅膠

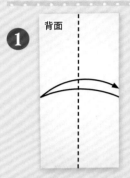

1 背面

邊與邊對齊後，摺出摺線。
翻面。

2 邊與邊對齊，摺出
摺線。

3 下側邊對齊摺線後
往上摺疊。

4 下側邊對齊邊緣後
往上摺疊。

5 恢復到②的形狀。

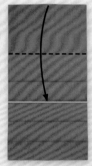

6 上側邊與由上往下第3條
摺線對齊後摺疊。

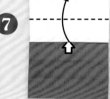

7 邊緣與上側邊對齊
後往上摺疊。

8 僅取1張，上側邊對齊
邊緣後往下摺疊。

9 恢復到⑦的形狀。

10 摺線　摺線
將摺線與摺線對齊後
摺出段摺。

11 摺疊後的模樣。
翻面。

12 左右側邊與中心
對齊後摺疊。

⑬ 左右角與中心對齊後
摺出摺線。

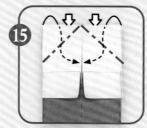

⑭ 放大圖

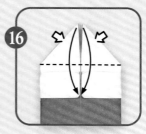

⑮ 左右角作中分摺。

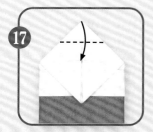

⑯ 左右角往下摺疊。

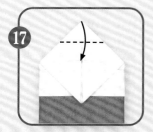

⑰ 上角與摺線中心對齊後
摺疊。

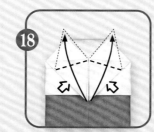

⑱ 下兩角分別往斜上方
摺疊。

⑲ 摺疊後的模樣。
翻面。

⑳ 翻面後的模樣。

㉑ 將○與○對齊後摺疊。

㉒ 僅取1張，側邊與
側邊對齊後摺疊。

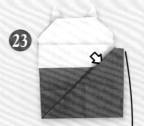

㉓ 向下展開。

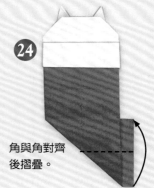

㉔ 角與角對齊
後摺疊。

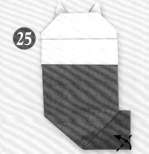

㉕ 右下角稍微摺疊。

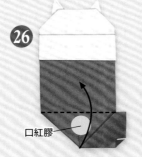

口紅膠

㉖ 在圖示處塗抹口紅膠，
沿摺線處往上摺疊。

完 成

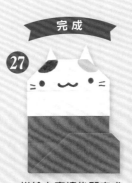

㉗ 描繪上表情後即完成。

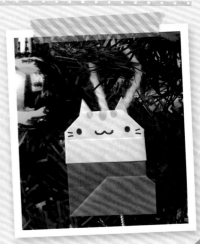

馴鹿 ▶p.11

利用段摺呈現
大大尖尖鹿角
加上紅鼻子
就是最萌賣點！

▶使用摺紙（1隻）：15×15cm・1張
▶使用工具：黑色簽字筆、圓形貼紙（紅色5mm）

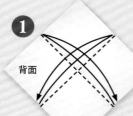

①

邊與邊對齊後，摺出
十字摺線。

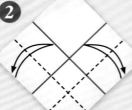

②

側邊對齊①的摺線後
摺出摺線。

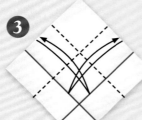

③

將邊框對齊②的摺線後
摺出摺線。

④

摺出摺線後的模樣。
翻面。

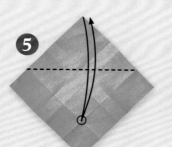

⑤

上角對齊〇後摺出摺線。
（請留意方向）

⑥

摺出摺線後的模樣。
翻面。

⑦

上角對齊〇後摺疊。

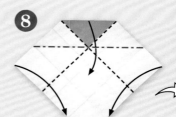

⑧

沿摺線處摺疊。

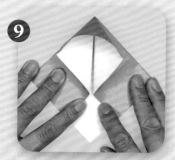

⑨

摺疊中的模樣。

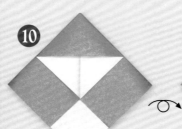

⑩

摺疊後的模樣。
翻面。

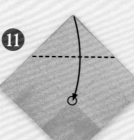

⑪

上角對齊〇後摺疊。

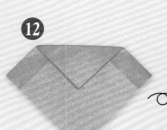

⑫

摺疊後的模樣。
翻面。

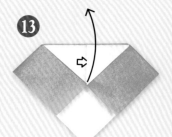

将開口處打開後展開。

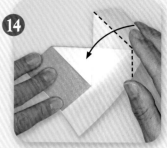

沿摺線處摺疊。

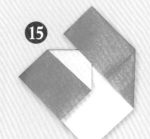

摺疊後的模樣。

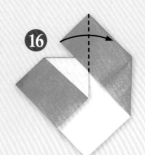

邊角與側邊對齊後摺疊。

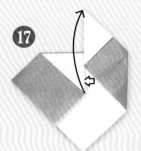

摺疊後的模樣。左側與
⑬～⑯相同方式摺疊。

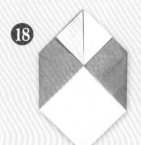

左側摺疊後的模樣。

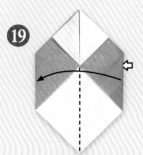

取1張翻向左側。

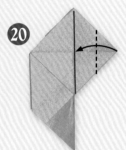

右角與摺線對齊後摺疊。

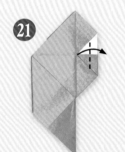

邊角稍微超出後摺疊。

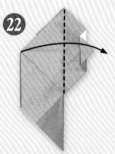

取2張翻向右側。

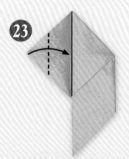

左角對齊摺線後摺疊。

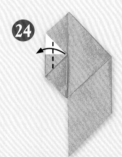

邊角稍微超出後摺疊。

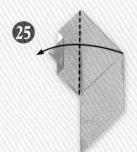

取1張翻向左側。

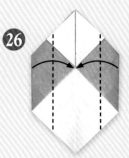

左右側邊與中心
對齊後摺疊。

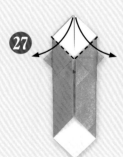

左右上角往斜下方摺疊。

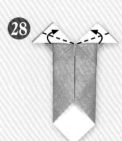

邊緣與邊緣對齊
後摺疊。

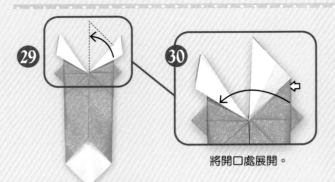

㉙ 將摺疊處展開。

㉚ 將開口處展開。

㉛ 展開後模樣，依圖示將摺線調整後摺疊。

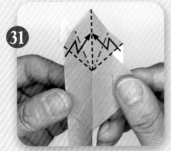

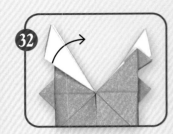

㉜ 摺疊後的模樣。左側與㉙～㉛相同方式摺疊。

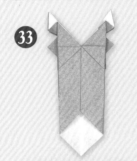

㉝ 左邊也摺疊後的模樣。翻面。

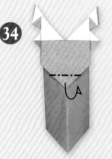

㉞ 邊角往背面反摺。

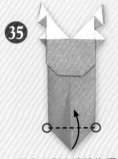

㉟ 沿在○與○連接為摺線往上摺疊。

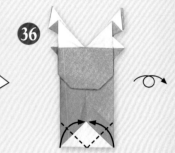

㊱ 左右角與中心對齊後摺疊。翻面。

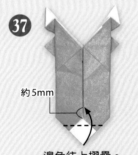

約5mm

㊲ 邊角往上摺疊。

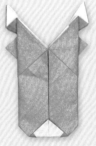

㊳ 摺疊後的模樣。翻面。

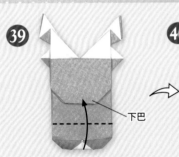

下巴

㊴ 下側邊對齊於下巴的稍微上一點處，往上摺疊。

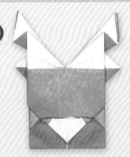

㊵ 摺疊後的模樣。將重疊部分往中間塞入。

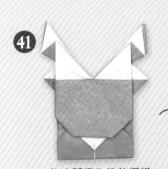

㊶ 往中間塞入後的模樣。翻面。

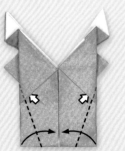

㊷ 左右角斜斜地往內側摺疊。

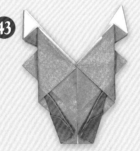

㊸ 摺疊後的模樣。翻面。

完成

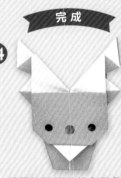

㊹ 將圓形貼紙貼於鼻子處，描繪上眼睛後即完成。

中秋節兔子 ▶p.11

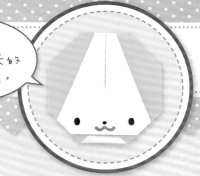

在滿月中
浮現兔臉蛋的
趣味作品。

▶使用摺紙（1隻）：15×15cm，1張
▶使用工具：黑色簽字筆、彩色筆

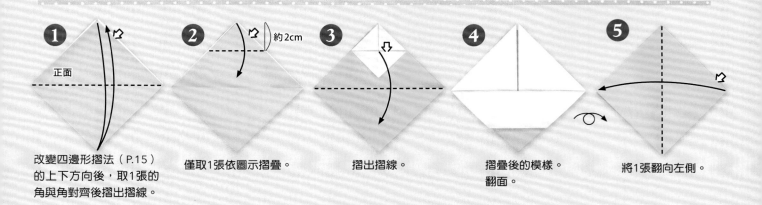

1 正面
改變四邊形摺法（P.15）的上下方向後，取1張的角與角對齊後摺出摺線。

2 約2cm
僅取1張依圖示摺疊。

3
摺出摺線。

4
摺疊後的模樣。翻面。

5
將1張翻向左側。

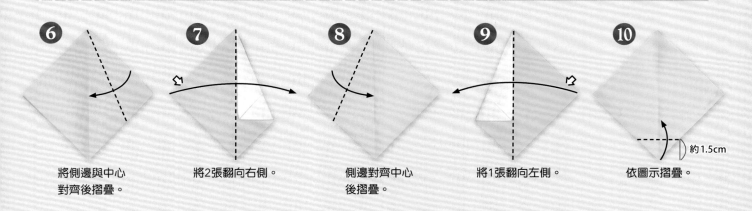

6
將側邊與中心對齊後摺疊。

7
將2張翻向右側。

8
側邊對齊中心後摺疊。

9
將1張翻向左側。

10 約1.5cm
依圖示摺疊。

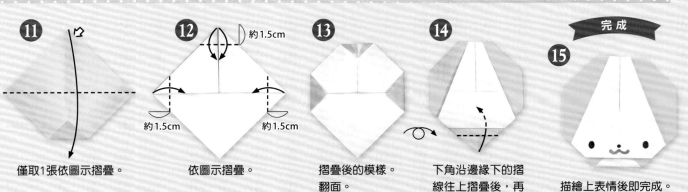

11
僅取1張依圖示摺疊。

12 約1.5cm
約1.5cm　約1.5cm
依圖示摺疊。

13
摺疊後的模樣。翻面。

14
下角沿邊緣下的摺線往上摺疊後，再往中間塞入。

完成

15
描繪上表情後即完成。

兔子筷套 ▶p.12

▶ 使用摺紙（1隻）：15×15cm・1張
▶ 使用工具：黑色簽字筆、彩色筆、口紅膠

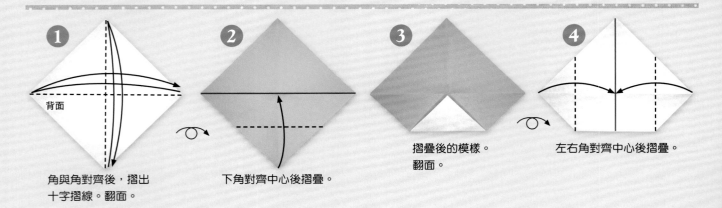

① 背面

角與角對齊後，摺出
十字摺線。翻面。

②

下角對齊中心後摺疊。

③

摺疊後的模樣。
翻面。

④

左右角對齊中心後摺疊。

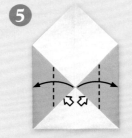
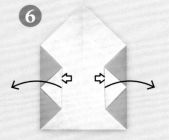
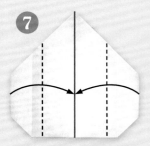
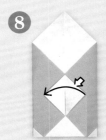

⑤

兩角與側邊對齊後摺疊。

⑥

往左右展開。

⑦

側邊與中心對齊後摺疊。

⑧

將1張翻向左側。

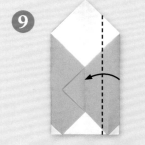
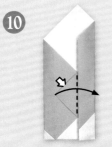
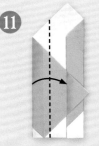
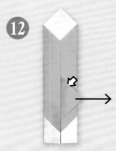

⑨

側邊與中心對齊後摺疊。

⑩

將2張翻向右側。

⑪

側邊與中心對齊後摺疊。

⑫

取1張邊角往右側拉出。

可愛的筷套
在派對等場合使用
絕對是件
很開心的事！

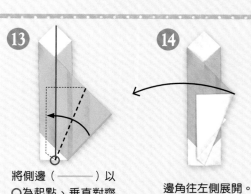

⑬ 將側邊（———）以
〇為起點、垂直對齊
後向左摺疊。

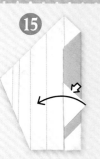

⑭ 邊角往左側展開。

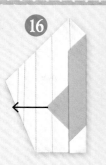

⑮ 將1張往左展開。

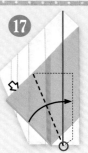

⑯ 邊角往左側拉出。

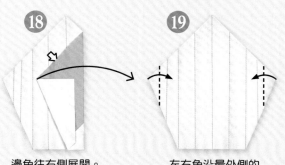

⑰ 將側邊（———）
以〇為起點、垂直
對齊後向右摺疊。

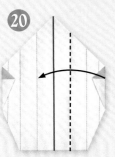

⑱ 邊角往右側展開。

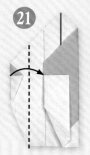

⑲ 左右角沿最外側的
摺線摺疊。

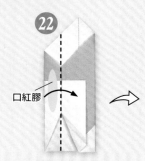

⑳ 沿中心右側第1條
摺線處摺疊。

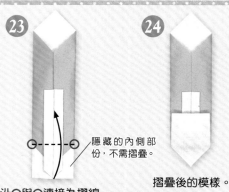

㉑ 沿中心左側第2條
摺線處摺疊。

口紅膠

㉒ 依圖示塗抹口紅膠，
沿摺線摺疊。

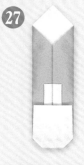

㉓ 沿〇與〇連接為摺線
摺疊。

隱藏的內側部
份，不需摺疊。

㉔ 摺疊後的模樣。
翻面。

㉕ 邊角對齊邊緣後
摺疊。

㉖ 摺疊後的模樣。
翻面。

㉗ 翻面後的模樣。

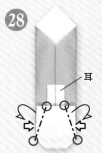

耳

㉘ 沿〇與〇連接為摺
線，像是包住耳朵
般往背面反摺。

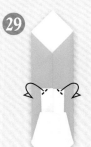

㉙ 將邊角稍微往
背面反摺。

完成

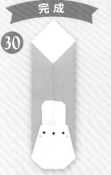

㉚ 描繪上表情之後
即完成。

貓咪書籤

 ▶p.13

微笑貓書籤
自用、送禮
令人好心情！

虎斑貓版本

三色貓版本

▶使用摺紙（1隻）：15×15cm．1張
▶使用工具：黑色簽字筆、白色簽字筆、彩色筆、圓形貼紙（黑色5mm）

紙張以白色作為正面開始，即能製作三色貓版本。

腿長一致的情況

1 正面

從放鬆的貓咪（P.24）
的⓮開始。翻面。

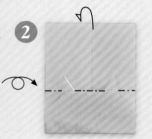

2 依圖示作山摺。

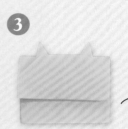

3 摺疊後的模樣。
翻面。

4 將下側邊往上方
展開。

5 旋轉180度。

6 左右角對齊摺線
後，摺出摺線。

7 側邊對齊中心後摺
疊。同時將※的三角
形展開後攤平。

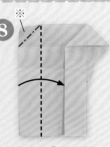

8 左邊與⓻相同的
方式摺疊。

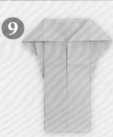

9 摺疊後的模樣。

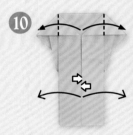

10 依圖示摺疊後展開。

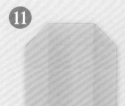

11 依圖示摺疊。

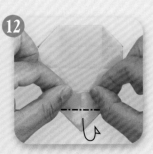

12 依圖示往背面反摺後
恢復至⓫的形狀。

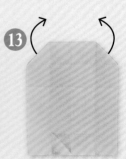

13 展開至⓮的形狀。

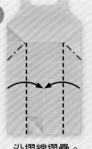

14 沿摺線摺疊。

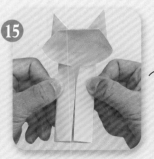

15 摺疊後的模樣。
翻面。

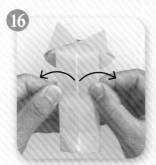

16

將左右展開。

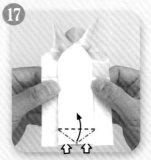

17

依圖示的摺線摺疊。

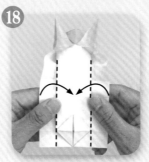

18

將背面展開後，將左右
往中心疊合。

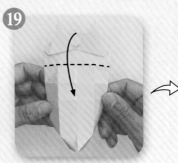

19

沿摺線摺疊。

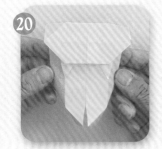

20

摺疊後的模樣。
翻面。

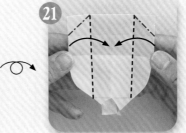

21

依圖示的摺線摺疊，
將左右疊合。

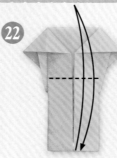

22

沿摺線處摺疊後
摺出摺線。

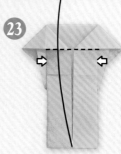

23

沿圖示往上摺疊。

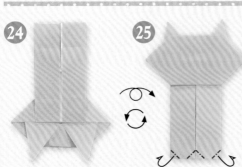

24

摺疊後的模樣。
翻面。
旋轉108度。

25

將4個邊角往
背面反摺。

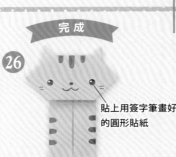

26

貼上用簽字筆畫好
的圓形貼紙

描繪上表情或花紋
圖案後即完成。

完成

腿長不一致的情況

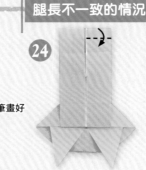

24

腿長不一致的情況，由「腿
長一致的情況」24開始將其
中一隻腳往下摺疊。

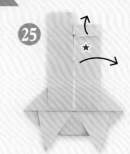

25

將★展開。

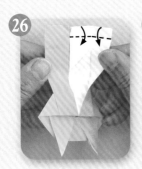

26

摺出摺線。

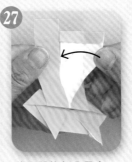

27

將展開的部分疊合。

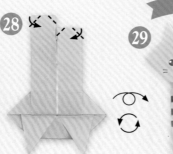

28

將邊角的4個角往
下摺疊。翻面後
旋轉180度。

29

描繪表情與花紋
圖案後即完成。

完成

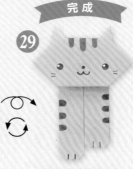

利用下巴如夾住般，
插於書頁中。

貓咪（熊熊）紅包袋 ▶p.12

 貓咪　 熊熊

改變耳朵形狀的話，
就完成「熊熊紅包袋」
（P.96）了喔！

▶使用摺紙（1隻）：15×15cm·1張
▶使用工具：黑色簽字筆、彩色筆、貼紙

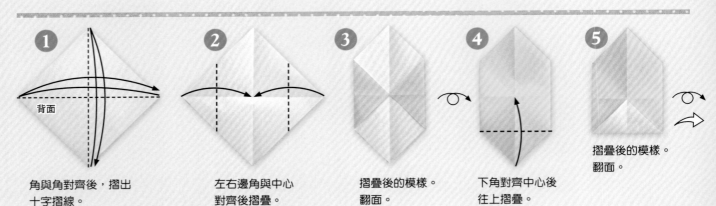

① 角與角對齊後，摺出
十字摺線。

② 左右邊角與中心
對齊後摺疊。

③ 摺疊後的模樣。
翻面。

④ 下角對齊中心後
往上摺疊。

⑤ 摺疊後的模樣。
翻面。

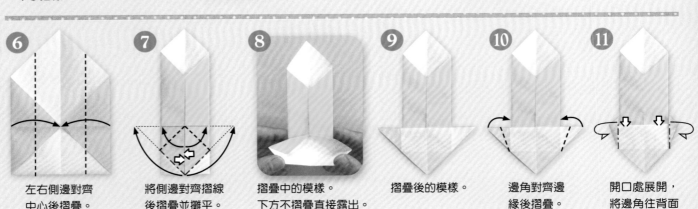

⑥ 左右側邊對齊
中心後摺疊。

⑦ 將側邊對齊摺線
後摺疊並攤平。

⑧ 摺疊中的模樣。
下方不摺疊直接露出。

⑨ 摺疊後的模樣。

⑩ 邊角對齊邊
緣後摺疊。

⑪ 開口處展開，
將邊角往背面
反摺。

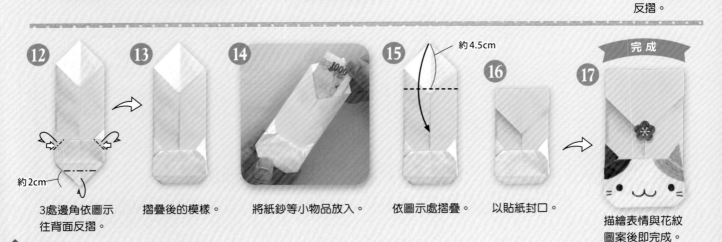

⑫ 約2cm
3處邊角依圖示
往背面反摺。

⑬ 摺疊後的模樣。

⑭ 將紙鈔等小物品放入。

⑮ 約4.5cm
依圖示處摺疊。

⑯ 以貼紙封口。

完成

⑰ 描繪表情與花紋
圖案後即完成。

貓咪（熊熊）留言卡片 ▶p.13 貓咪 熊熊

改變耳朵形狀的話
就成為「熊熊留言卡片」
（P.96）了唷！

一直以來
謝謝妳

▶使用摺紙（1隻）：15×15cm・1張
▶使用工具：黑色簽字筆、彩色筆

1 背面

邊與邊對齊後，摺出
十字摺線。

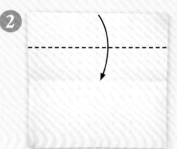

2

側邊與中心對齊後摺疊。

3

摺疊後的模樣。
翻面。

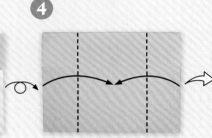

4

左右側邊對齊中心後摺疊。

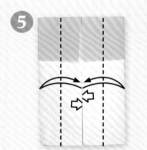

5

將開口處的側邊分
別與左右側邊對齊
後，摺出摺線。

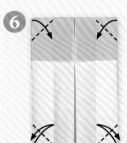

6

上方2個邊角摺疊，
下方2個邊角摺出摺線。

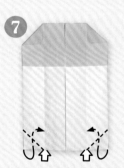

7

下方2個邊角作中分摺。

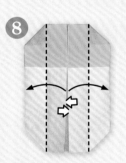

8

沿摺線摺疊。

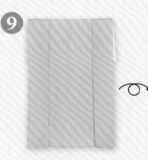

9

摺疊後的模樣。
翻面。

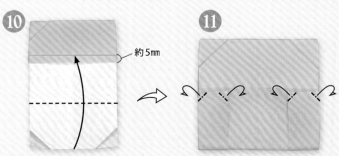

10 約5mm

將下側邊依圖示處
往上摺疊。

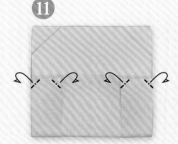

11

將4個邊角作小反摺。

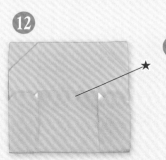

12

將重疊的★部分往
內側摺入。

完成

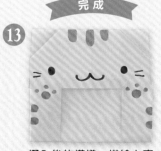

13

摺入後的模樣。描繪上表
情或花紋圖案後即完成。

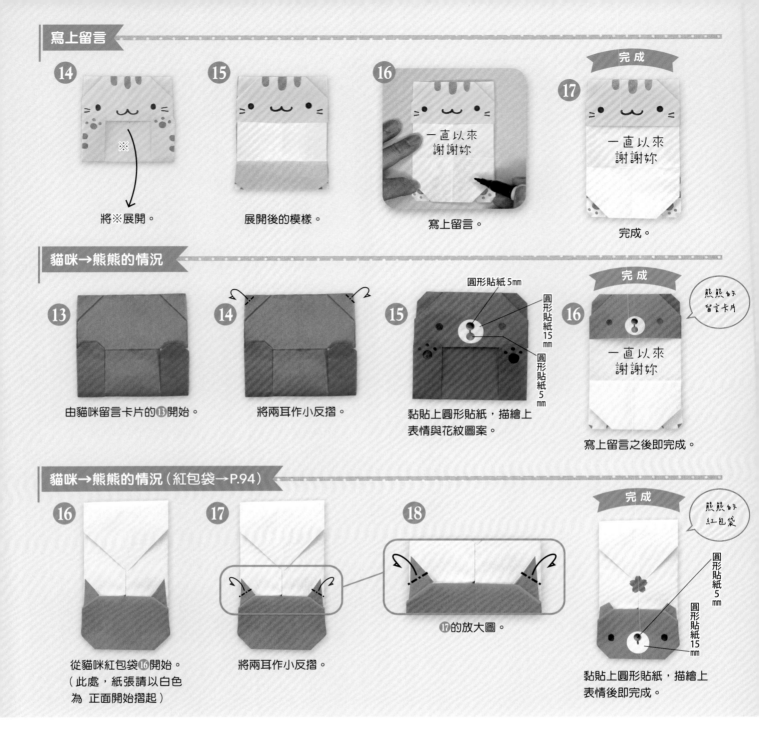

⑭ 將※展開。

⑮ 展開後的模樣。

⑯ 寫上留言。

完成
⑰ 完成。

貓咪→熊熊的情況

⑬ 由貓咪留言卡片的⑬開始。

⑭ 將兩耳作小反摺。

⑮ 圓形貼紙 5mm
圓形貼紙 15mm
圓形貼紙 5mm
黏貼上圓形貼紙,描繪上表情與花紋圖案。

完成
⑯ 寫上留言之後即完成。

熊熊好留言卡片

貓咪→熊熊的情況(紅包袋→P.94)

⑯ 從貓咪紅包袋⑯開始。
(此處,紙張請以白色為 正面開始摺起)

⑰ 將兩耳作小反摺。

⑱ ⑰的放大圖。

完成
圓形貼紙 5mm
圓形貼紙 15mm
黏貼上圓形貼紙,描繪上表情後即完成。

熊熊好紅包袋

▶ YouTube 頻道「たつくりのおりがみ」(Tatsukuri 的摺紙)

本書刊載的作品,都能夠在YouTube頻道「たつくりのおりがみ」觀看。

若遇到書本中難以理解的地方,請至YouTube瀏覽參考。

※書本與影片在摺法或作品的名稱可能有些微不同之處,請諒解。

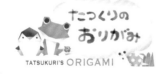
たつくりの おりがみ
TATSUKURI'S ORIGAMI

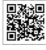

https://www.youtube.com/@tatsukuriorigami

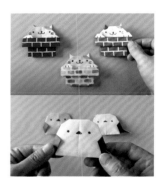

國家圖書館出版品預行編目(CIP)資料

單玩X輕鬆摺：可愛動物造型摺紙/Tatsukuri no Origami著；
Alicia Tung譯. -- 初版. -- 新北市：Elegant-Boutique新手作出
版：悅智文化事業有限公司發行, 2024.04
　　面；　公分. -- (趣.手藝；114)
ISBN 978-626-98203-2-0(平裝)

1.CST: 摺紙

972.1 113003145

趣・手藝 **114**

簡單玩×輕鬆摺　可愛動物造型摺紙

作　　者／たつくりのおりがみ Tatsukuri no Origami
譯　　者／Alicia Tung
發 行 人／詹慶和
執行編輯／詹凱雲
編　　輯／劉蕙寧・黃璟安・陳姿伶
執行美編／陳麗娜
美術編輯／周盈汝・韓欣恬
出 版 者／Elegant-Boutique新手作
發 行 者／悅智文化事業有限公司
郵撥帳號／19452608
戶　　名／悅智文化事業有限公司
地　　址／新北市板橋區板新路206號3樓
網　　址／www.elegantbooks.com.tw
電子郵件／elegant.books@msa.hinet.net
電　　話／(02) 8952-4078
傳　　真／(02) 8952-4084

2024年4月初版一刷 定價350元

Lady Boutique Series No.8388
KAWAII DOUBUTSU ORGAMI
 2023 Boutique-sha, Inc.
All rights reserved.
Original Japanese edition published in Japan by BOUTIQUE-SHA.
Chinese (in complex character) translation rights arranged with BOUTIQUE-SHA
through Keio Cultural Enterprise Co., Ltd., New Taipei City, Taiwan.

經銷／易可數位行銷股份有限公司
地址／新北市新店區寶橋路235巷6弄3號5樓
電話／(02)8911-0825
傳真／(02)8911-0801

たつくりのおりがみ　*Tatsukuri no Origami*

YouTube頻道「たつくりのおりがみ（Tatsukuri的摺紙）」的
人氣摺紙作家。
現居愛知縣。頻道創立時是摺紙初學者，從小開始對插畫
及手作工藝都很喜歡，因此對摺紙產生了興趣，現在成為了
發表原創作品有400件以上的人氣頻道。頻道訂閱人數超
過9萬，影片播放次數突破2500萬次。已發佈的影片富含
季節性的設計作品，淺顯易懂且重視細節說明。可愛樣式
人氣最高。著作「季節的摺紙（春卷・夏卷・秋卷・冬卷）」由
文研出版，「女の子おりがみ」是「主婦之友社」出版。

 ◀ Instagram　　 ◀ Youtube

Staff

編集・レイアウト／アトリエ・ジャム(http://www.a-jam.com/)
撮影／山本 高取